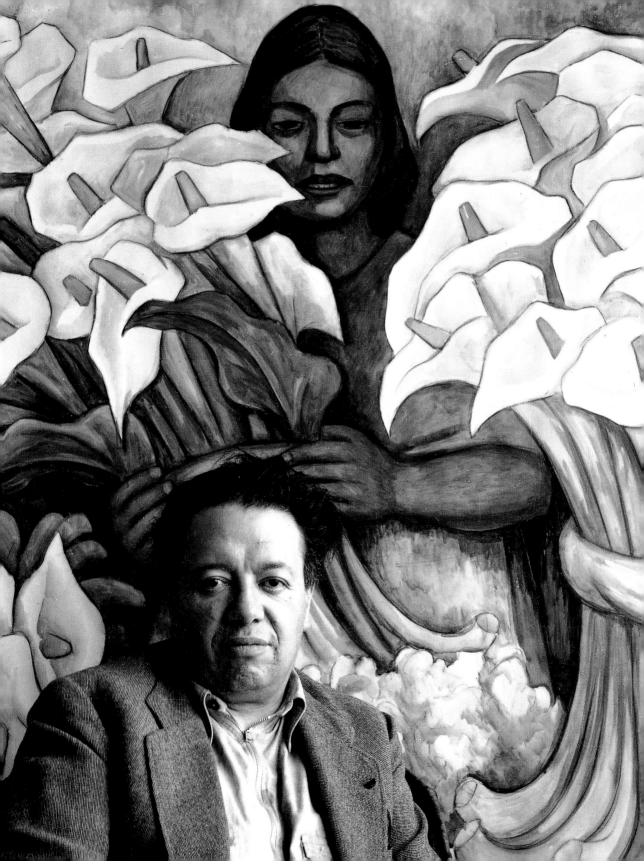

Andrea Kettenmann

DIEGO RIVERA

1886–1957

Un espíritu revolucionario
en el arte moderno

TASCHEN

KÖLN LONDON LOS ANGELES MADRID PARIS TOKYO

PORTADA:
Desnudo con alcatraces, 1944
Oleo sobre aglomerado, 157 x 124 cm
Colección Emilia Gussy de Gálvez, Ciudad de México
Foto: Rafael Doniz

ILLUSTRACION PAGINA 2 Y CONTRAPORTADA:
Diego Rivera ante el dibujo al carboncillo y acuarela
Vendedora de alcatraces (1938), 1945
Foto: Manuel Alvarez Bravo, facilitada por Archivo
Cenidiap, Ciudad de México

© 2003 TASCHEN GmbH
Hohenzollernring 53, D–50672 Köln
www.taschen.com
Édición original: © 1997 Benedikt Taschen Verlag GmbH
© 2003 Banco de México Diego Rivera & Frida Kahlo Museums Trust.
Av. Cinco de Mayo No. 2, Col. Centro, Del. Cuauhtémoc 06059, México, D.F.
Traducción: Carlos Caramés, Ortigueira
Diseño de la portada: Claudia Frey, Angelika Taschen, Colonia

Printed in Germany
ISBN 3–8228–5827–7

Contenido

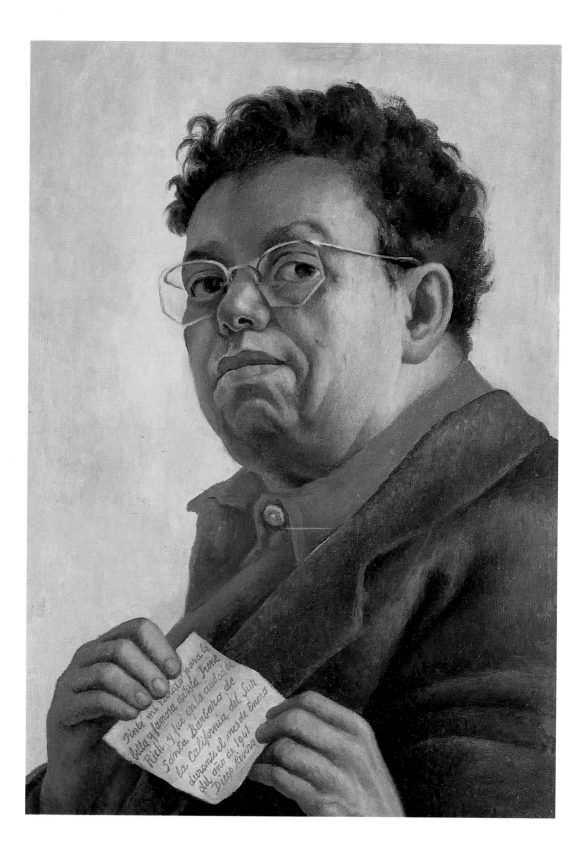

Nace un artista

Como artista excepcional, político militante y espíritu excéntrico, Diego Rivera ha desempeñado un papel destacado en una época decisiva de México, época que lo convirtió en un artista discutido, pero también en el más citado del continente latinoamerico. Fue pintor, dibujante, grabador, escultor, ilustrador de libros, decorador escénico, arquitecto y uno de los primeros coleccionistas privados de arte precolombino. Relacionado con nombres como Pablo Picasso, André Breton, León Trotski, Edward Weston, Tina Modotti y Frida Kahlo, Rivera fue blanco de odios y amores, objeto de admiración y desdén, protagonista de leyendas y denuestos.

El mito que rodea a su persona, aún en vida, no es imputable a su obra, sino a su activa participación en los asuntos del siglo, a su amistad y sus conflictos con destacadas personalidades de su tiempo, a su presencia imponente, a su carácter rebelde. Con sus memorias, que andan dispersas por varias biografías suyas, el propio Rivera contribuyó a elaborar ese mito. Le gustaba presentarse como joven de madurez prematura y exótica procedencia, como joven combatiente en la revolución mexicana, como revolucionario que se niega a participar en la vanguardia europea y cuyo destino inexorable era iniciar la revolución artística en México. La realidad era más prosaica y, como confirma su biógrafa, Gladys March, Rivera tenía problemas para discernir entre la ficción y la realidad: «Rivera, que más tarde, en su trabajo, convertiría la historia mexicana en uno de los grandes mitos de nuestro siglo, no era capaz de dominar su desbordante fantasía, cuando me narraba su vida. Algunos acontecimientos, especialmente los de sus primeros años, los había convertido en leyendas.»[1] Por ese motivo, la descripción de la vida y obra de este artista singular debe considerarse más bien una aproximación.

José Diego María y su hermano gemelo José Carlos María vienen al mundo el día 8 (o el 13, según otras versiones) de diciembre de 1886, en Guanajuato, capital del estado mexicano del mismo nombre. Son los primogénitos de un matrimonio de maestros formado por Diego Rivera y María del Pilar Barrientos. El padre es de procedencia criolla; su abuelo paterno, propietario de numerosas minas de plata en Guanajuato, parece ser que había nacido en Rusia y, una vez emigrado a México, había luchado al lado de Benito Juárez, primer presidente mexicano tras la independencia, contra la intervención imperialista de Francia, a cargo de Maximiliano III (1863–1867). Su abuela materna tenía sangre india. Ambas afirmaciones no han podido ser demostradas hasta ahora, pero ilustran bien los aspectos de su procedencia que Rivera más estimaba. Estaba orgulloso

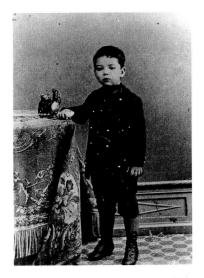

Diego Rivera a la edad de cuatro años, 1890
Facilitada por Archivo Cenidiap, Ciudad de México

Autorretrato dedicado a Irene Rich, 1941
Oleo sobre lienzo, 61 x 43 cm
Smith College Museum of Art, Northampton, Massachusetts, Gift of Irene Rich Clifford, 1977

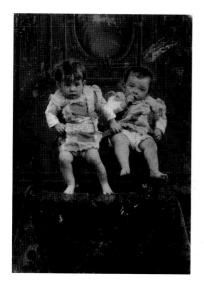

Los hermanos gemelos Carlos María y
Diego María Rivera Barrientos a la edad de
un año (Diego es el de la derecha), 1887
Foto: Vicente Contreras, Colección Guada-
lupe Rivera Marín, Ciudad de México
Facilitada por Archivo Cenidiap, Ciudad
de México

Diego Rivera con una persona no identifi-
cada ante su casa natal en Guanajuato
(ahora Museo-Casa Diego Rivera),
hacia 1954–1955
Facilitada por Archivo Cenidiap, Ciudad
de México

de considerarse mestizo auténtico, gracias a la procedencia india de su abuela.
De su abuelo había recibido, según él, el espíritu revolucionario. El nacimiento
de María del Pilar, la hermana menor de Diego, en 1891, consuela a la familia
de la pérdida de Carlos, el hermano gemelo de Diego, que fallece a los diecio-
cho meses. María Barrientos inicia los estudios de medicina y se hace coma-
drona.

El apoyo a las ideas radicales propagadas por el periódico liberal, de apari-
ción quincenal, «El Demócrata», provoca una animadversión hacia la familia
Rivera, que acaba mudándose a Ciudad de México en 1892. Durante la guerra
de intervención francesa, el general Porfirio Díaz, un cabecilla militar de la re-
pública, asume el poder e instaura una dictadura absolutista. Desde 1876 hasta
la Revolución mexicana en 1910, período en que, salvo breves interrupciones,
siguió siendo presidente mexicano, Porfirio Díaz intentó reprimir toda oposi-
ción. Dado que la reputación de la familia Rivera estaba maltrecha en Guana-
juato y las minas de plata ya no producían más mineral, los padres de Diego es-
peraban una situación más favorable en la capital mexicana.

Católica convencida, María del Pilar Barrientos envía a su hijo Diego, a
quien su padre había enseñado a leer a los cuatro años, al Colegio Católico Car-
pantier. Mientras a finales de 1896 recibe una distinción por sus buenas notas en
el tercer curso, Diego, que muestra buenas cualidades para el arte, comienza a
asistir a clases en la Academia Nacional de San Carlos. Desde su más temprana
infancia, Diego Rivera dibujaba apasionadamente, y su talento evolucionaría
con las clases de pintura. Su padre insiste para que ingrese en la academia mili-
tar, pero Diego la abandona pronto para matricularse en 1898 en la prestigiosa
Academia de San Carlos. El arte se convertirá en parte integrante de su vida:
como escribirá más tarde, el arte tiene para él una función orgánica, no sólo útil,
sino absolutamente vital, como el pan, el agua y el aire.[2]

Durante su permanencia en la Academia de San Carlos, de 1989 hasta 1905
en que la abandona, sigue un riguroso programa de estudios bajo modelos tradi-
cionales europeos, basados en el dominio de la técnica, los ideales positivistas y
la investigación racional. Además del español Santiago Rebull, pintor acadé-
mico y discípulo de Ingres, le instruye el naturalista Félix Parra, a quien Rivera
admira sobre todo por su dominio de la cultura prehispánica en México. Parra le
enseña a copiar esculturas clásicas, como *Cabeza clásica*, de 1898 (pág. 9). Tras
la muerte de Santiago Rebull en 1903, es nombrado vicerrector de la academia
el pintor catalán Antonio Fabrés Costa, quien utiliza como modelos fotografías
en vez de grabados de los viejos maestros e introduce el método de dibujo de
Jules-Jean Désiré Pillet.[3]

Además del trabajo en su estudio, Rivera comienza a pintar y dibujar al
aire libre. Siendo alumno de José María Velasco, pintor de paisajes, que le ins-
truye en la perspectiva, Rivera pinta poco más tarde sus primeros paisajes. En su
obra *La era*, pintada en 1904, se aprecia claramente la influencia de Velasco (cp.
págs. 10 y 11). Tanto la utilización de la luz como la concepción general del pai-
saje, en el que se ve un tiro de caballos en la amplia llanura que se extiende
hasta la falda de volcán Popocatepetl, cerca de Ciudad de México, delatan la in-
fluencia del maestro. Al igual que Velasco, Rivera intenta también reproducir el
cromatismo de un típico paisaje mexicano.

Durante los años que permaneció en la Academia, Rivera conoció también
al pintor de paisajes Gerardo Murillo, menos conocido como pintor que como

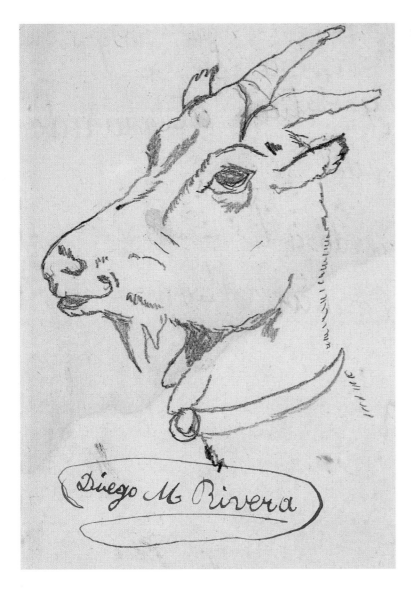

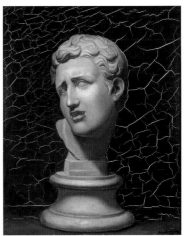

Cabeza de cabra, hacia 1895
Lápiz sobre papel, 12,5 x 9,5 cm
Colección Rafael Coronel, Cuernavaca
Foto: Rafael Doniz

Cabeza clásica, 1898
Oleo sobre lienzo, 48,5 x 39,2 cm
Museo-Casa Diego Rivera, Guanajuato
Foto: Rafael Doniz

teórico y predecesor ideológico de la revolución artística mexicana, al proclamar los valores de la artesanía india y de la cultura mexicana. El doctor Atl, como se hará llamar después aludiendo a una sílaba característica de la lengua nahuatl que significa agua, acababa de regresar de Europa y dejó un aprofunda huella en sus alumnos con sus descripciones del arte europeo contemporáneo. Buscando ensanchar sus horizontes artísticos, por estímulo de Gerardo Murillo, Rivera al fin puede emprender viaje a Europa, gracias a una beca del gobernador de Veracruz, Teodoro A. Dehesa, y a la venta de varias obras en una exposición colectiva organizada en 1906 por Murillo en la Academia de San Carlos.

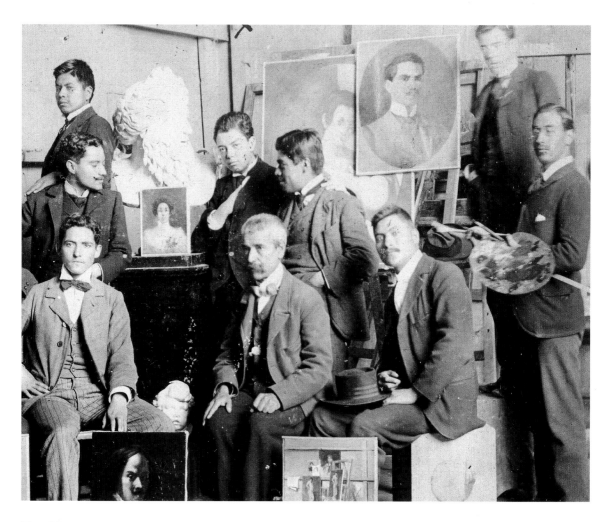

Diego Rivera en la Academia de San Car-
los, con su maestro Antonio Fabrés Costa y
los compañeros de clase de pintura (Rivera
se encuentra arriba, en el centro), 1902
Museo-Casa Diego Rivera, Guanajuato
Foto: Rafael Doniz

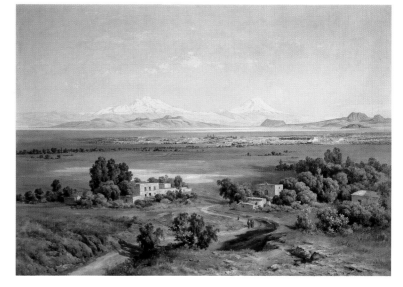

José María Velasco
***El Valle de México tomado desde el
Tepeyac,*** 1905
Oleo sobre lienzo, 75 x 105 cm
Museo Nacional de Arte, MUNAL – INBA,
Ciudad de México
Foto: Rafael Doniz

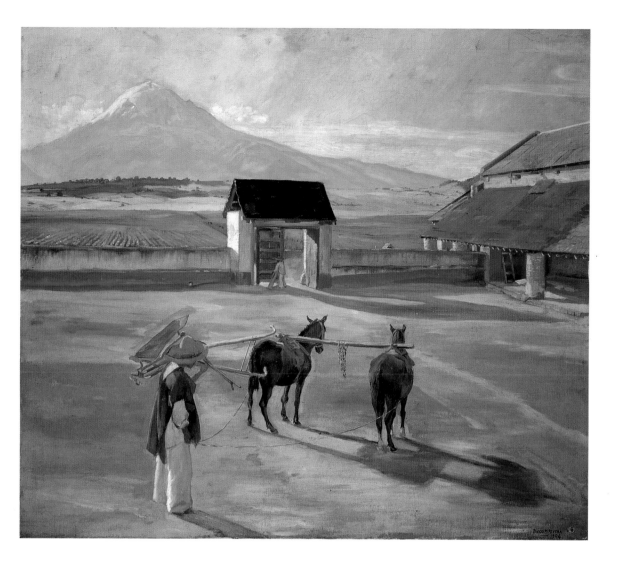

La era, 1904
Oleo sobre lienzo, 100 x 114,6 cm
Museo-Casa Diego Rivera, Guanajuato
Foto: Rafael Doniz

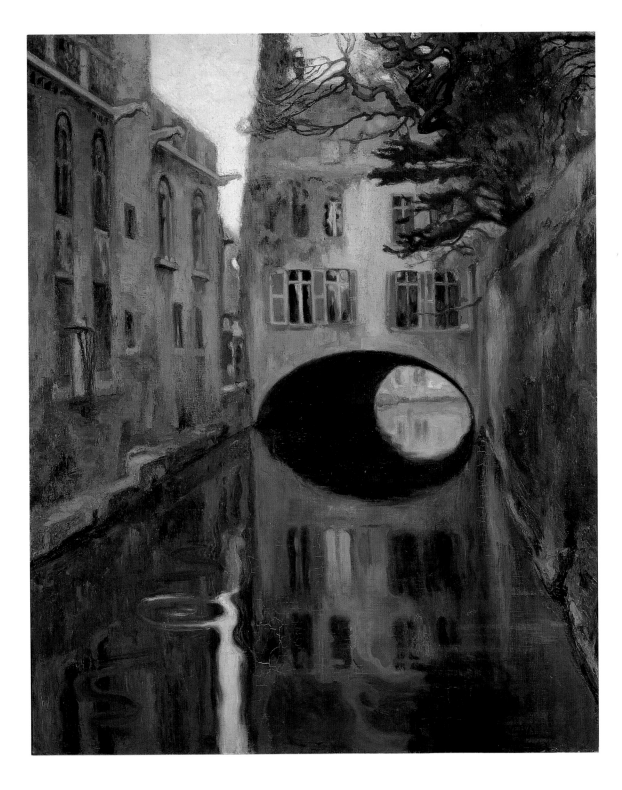

Los años europeos

Diego Rivera llega a España en 1907: «Me acuerdo, como si lo estuviera viendo desde otro lugar en el espacio, fuera de mí mismo, de aquel mentecato de veinte años, tan vanidoso, tan lleno de delirios juveniles y de anhelos de ser señor del universo, igual que los otros pardillos de su edad. La edad juvenil de los veinte años es decididamente ridícula, aunque sea la de Gengis Khan o la de Napoleón… Este Diego Rivera, de pie en la proa del ‹Alfonso XIII› en plena medianoche, contemplando cómo el barco surca las aguas y deja una cola de espuma, exclamando fragmentos del ‹Zarathustra› al contemplar el silencio profundo y pesado del mar, es lo más lastimoso y banal que conozco. Así era yo…», escribió el artista más tarde sobre aquella eufórica singladura.[4]

Diego Rivera siendo estudiante en Europa,
hacia 1908–1915
Museo-Casa Diego Rivera, Guanajuato
Foto: Rafael Doniz

Una vez en España, Rivera pasa dos años empapándose de los más variados influjos, asume en su obra aquéllos que le parecen más útiles y toma parte en las más diversas y relevantes corrientes estéticas del momento.[5] En Madrid entra en el taller del más destacado realista español, Eduardo Chicharro y Agüera, para quien Gerardo Murillo le había dado una carta de recomendación. El pintor simbolista de temas costumbristas españoles acepta a Rivera como alumno y le anima a viajar por España en los años 1907 y 1908. La curiosidad intelectual del joven pintor y la facultad de aprender tanto de los antiguos maestros como de las nuevas tendencias, se refleja en la variedad de estilos ensayados en los años siguientes.

En el Museo del Prado, el pintor mexicano estudia y copia obras de Francisco de Goya, especialmente las «pinturas negras» más tardías, y también los cuadros de El Greco, Velázquez y los pintores flamencos. Despues de conocer al escritor dadaísta y crítico Ramón Gómez de la Serna, uno de los más importantes personajes de la bohemia artística y literaria de Madrid, Rivera comienza a moverse en los círculos vanguardistas españoles, cuyas figuras más relevantes son Pablo Picasso, Julio González y Juan Gris, que sin embargo llevan años viviendo en París.

Estimulado por sus nuevas amistades, Rivera se va a Francia en 1909 y sólo volverá a la península ibérica en visitas breves y esporádicas, si bien su evolución sigue estrechamente ligada a sus contactos con artistas e intelectuales españoles. En París estudia también las obras expuestas en museos, visita exposiciones y conferencias y trabaja en las escuelas al aire libre de Montparnasse y en las orillas de Sena.

En verano hace un viaje a Bélgica y pinta en Bruselas, centro de los artistas simbolistas, *Casa sobre el puente* (pág. 12). Allí conoce a Angelina Beloff

Casa sobre el puente, hacia 1909
Oleo sobre lienzo, 147 x 120 cm
Museo Nacional de Arte, MUNAL – INBA,
Ciudad de México
Foto: Rafael Doniz

Diego Rivera con Angelina Beloff, 1909
Facilitada por Archivo Cenidiap, Ciudad
de México

Retrato de Angelina Beloff, 1917
Lápiz sobre papel, 33,7 x 25,4 cm
The Museum of Modern Art, Nueva York,
Gift of Mrs. Wolfgang Schönborn, in honor
of René d'Harnoncourt

(pág. 14), una pintora rusa seis años mayor que él, nacida en San Petersburgo en el seno de una familia liberal de clase media. Se había hecho profesora de arte en la academia de arte de San Petersburgo y se encontraba en Bruselas camino de París. Angelika Beloff será durante doce años compañera sentimental de Rivera.

Tras una breve visita en Londres, donde conoce la obra de William Turner, William Blake y William Hogarth, Rivera y Beloff retornan a Francia a finales de año. De paso por la Bretaña, surge el cuadro *Cabeza de mujer bretona* (pág. 15 arriba) y *Muchacha bretona* (pág. 15, abajo), que muestran el interés de Rivera por las escenas típicas del costumbrismo español. La técnica del «Clairobscur» (claroscuro), que el pintor adquirió observando en el Louvre pinturas holandesas del siglo XVII, encuentra aquí su aplicación.

En 1910, después de tomar parte por primera vez en una exposición de la «Société des Artistes Indépendants», viaja a mediados de año a Madrid. Su beca ha caducado en Agosto de aquel mismo año y es hora de ir pensando en el retorno a México y en el transporte de los cuadros pintados durante su permanencia en Europa, que han de tomar parte en los actos del centenario de la independencia mexicana, organizados por Porfirio Díaz, que tendrán lugar en la Academia de San Carlos. Simultáneamente Francisco I Madero, candidato de la oposición a la presidencia, proclama la revolución mexicana con su «Plan de San Luís Potosí», en el que pide al pueblo que se levante en armas. La revolución durará diez años. Pese a los disturbios políticos, que obligan a Díaz a dimitir en mayo de 1911, la exposición es para Rivera un éxito, tanto artístico como económico. El dinero obtenido con la venta de sus obras le permite volver a París en Junio de 1911, esta vez para quedarse diez años en Europa y retornar a México a los 34 años. Si Rivera luchó con la guerrilla campesina de Emiliano Zapata, según se afirmó más tarde en algunas biografías, es algo que no está documentado hoy en día.

Una vez en París, Rivera y Angelina Beloff consiguen una vivienda y emprenden en la primavera de 1912 un viaje a Toledo. Allí encuentran a varios artistas latinoamericanos residentes en Europa y traban amistad con su compatriota Angel Zárraga. Al igual que éste, Rivera estudia la obra del pintor español Ignacio Zuloaga y Zabaleta, y se siente fuertemente atraído por la pintura de El Greco. Rivera acentúa las aristas en sus paisajes de Toledo y alarga sus figuras, creando la sensación de espacio tan característica en El Greco. En su *Vista de Toledo* (pág. 16), de 1912, Rivera elige incluso el mismo ángulo en la perspectiva de Toledo que El Greco en su famoso cuadro del mismo nombre, pintado entre 1610 y 1614 (pág. 16, abajo). Con esta vista de la ciudad, Rivera comienza a interesarse por la superposición de formas y superficies en el espacio, que desembocará en un estilo pictórico cubista.

De nuevo en París, Rivera y su compañera se instalan, en el otoño de 1912, en la Rue du Départ 26, un edificio en el que tienen sus estudios varios artistas de Montparnasse (pág. 17, arriba). A través de los cuadros de sus vecinos, los pintores holandeses Piet Mondrian, Conrad Kikkert y Lodewijk Schelfhout, que han recibido de Paul Cézanne su forma de expresión artística, Rivera se impregna de estilo cubista. Puede consignarse el año 1913 como el del paso de Rivera al «cubismo analítico» y a la concepción cubista del arte, que cristalizará en 200 obras pintadas en los cinco años siguientes. Tras los primeros trabajos en esta técnica pictórica, su empeño por desarrollar su propio estilo a base de ele-

Cabeza de mujer bretona, 1910
Oleo sobre lienzo, 129 x 141 cm
Museo-Casa Diego Rivera, Guanajuato
Foto: Rafael Doniz

La obra recuerda la pintura de retratos
flamenca del siglo XVII, que el pintor había
estudiado poco antes durante su estancia
en Bélgica.

Muchacha bretona, 1910
Oleo sobre lienzo, 100 x 80 cm
Museo-Casa Diego Rivera, Guanajuato
Foto: Rafael Doniz

mentos cubistas y futuristas alcanza su máximo exponente en *La mujer del pozo*
(pág. 19), cuadro pintado hacia finales de 1913. Tanto en éste como en la mayo-
ría de las obras siguientes, Rivera utiliza una paleta de colores mucho más va-
riada y luminosa, poco usual en la pintura cubista de sus contemporáneos.

Rivera obtiene una representación convincente y más estática de la simul-
taneidad mediante una especie de composición dispuesta como malla, tal cual se
observa en obras como *Marinero almorzando* (pág. 18). En el óleo, la malla en-
marca la figura sentada a la mesa, un hombre de pelo rizo y moreno, con bigote,
que lleva una camisa de listas blancas y azules y una gorra con pompón rojo, en
la que está escrita la palabra «Patrie». Tiene un vaso en la mano y en el plato
que está ante él hay dos peces. Esta obra, y otras de las misma fase, reflejan
claramente su amistad con Juan Gris, a quien conoce a principios de 1914. La
influencia del «cubismo sintético» del pintor español, de cuyo lenguaje pictórico
se beneficia Rivera, se aprecia especialmente en la utilización del original
método de composición que Gris desarrolló. En estos trabajos, Rivera intenta
aplicar la composición de cuadrículas típica en el español, en la que cada cuadrí-
cula muestra un objeto distinto y conserva su propia perspectiva. También la
mezcla de pigmentos con arena y otras sustancias, así como la aplicación pas-
tosa del color y la utilización de una técnica de *collage* delatan la influencia de
Gris.

Mientras sus obras pueden verse en exposiciones colectivas fuera de Fran-
cia, como por ejemplo en Múnich y Viena, en 1913, y un año más tarde en
Praga, Amsterdam y Bruselas, Rivera asiste entusiasmado a las discusiones teó-
ricas de los pintores cubistas. Uno de sus interlocutores más importantes es Pa-
blo Picasso, a quien Rivera ha conocido a través del artista chileno Ortíz de Zá-

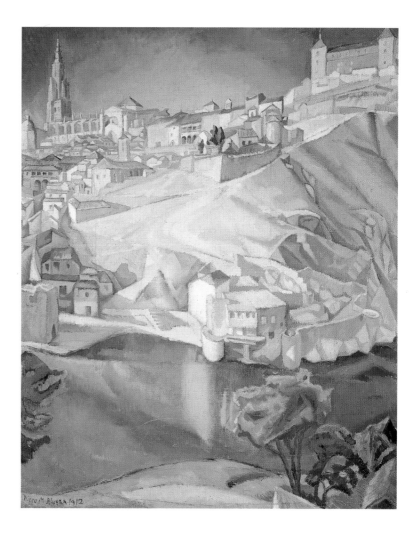

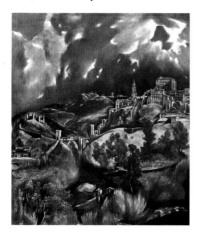

rate. En su primera exposición individual, que tiene lugar en la galería Berthe
Weill en abril de 1914, Rivera expone veinticinco obras cubistas, varias de las
cuales consigue vender, mejorando así la apurada situación económica del ma-
trimonio de artistas. También puede emprender un viaje a España junto con An-
gelina Beloff, Jacques Lipchitz, Berthe Kristover y María Gutiérrez Blanchard.
Su permanencia en Mallorca se prolonga más de lo previsto debido al estallido
de la Primera Guerra Mundial, haciendo entre tanto un viaje a Madrid, donde
Rivera se encuentra nuevamente con el escritor Ramón Gómez de la Serna y
otros intelectuales españoles y mexicanos. En esta ocasión toma parte en la ex-
posición «Los pintores íntegros», organizada por Gómez de la Serna en 1915, en
la que se muestran por primera vez obras cubistas en Madrid, provocando acalo-
radas discusiones y críticas.

 Después de regresar de España, Rivera se informa de los acontecimientos
políticos y sociales que convulsionan su país a través de amigos mexicanos, que
viven en el exilio en Madrid o en París, y de su propia madre, que lo visita en
1915 en París. Aunque México se encuentra al borde del caos y la anarquía, Ri-

Diego Rivera en su estudio parisino de la Rue du Départ, 1915
Facilitada por Archivo Cenidiap, Ciudad de México

vera está entusiasmado con la idea de un México sacudiéndose el yugo colonial, de un México devuelto al pueblo mexicano, como proclama el héroe popular revolucionario Emiliano Zapata en su «Manifiesto a los mexicanos». Las leyendas de su patria mexicana y las indagaciones sobre sus antepasados se aprecian especialmente en *Paisaje zapatista – El guerrillero* (pág. 17), pintado después de entrevistarse en Madrid con compatriotas suyos.

Convertido en uno de los primeros representantes del grupo de los llamados «clásicos», al que pertenecen también Gino Severini, André Lhote, Juan Gris, Jean Metzinger y Jacques Lipchitz, Rivera comienza a triunfar con sus pinturas. En 1916 participa en dos exposiciones colectivas de arte posimpresionista y cubista en la Modern Gallery de Marius de Zaya en Nueva York, quien en octubre del mismo año le invita a la «Exhibition of Paintings by Diego M. Rivera and Mexican Pre-Conquest Art». El tratante de arte y director de la galería L'Effort moderne, Léonce Rosenberg, le hace un contrato por dos años y Rivera participa activamente en discursos metafísicos que celebra semanalmente un grupo de artistas y emigrantes rusos, por iniciativa de Henri Matisse. Es Angelina Beloff quien se encarga de presentarlo en estos círculos, en los que Ri-

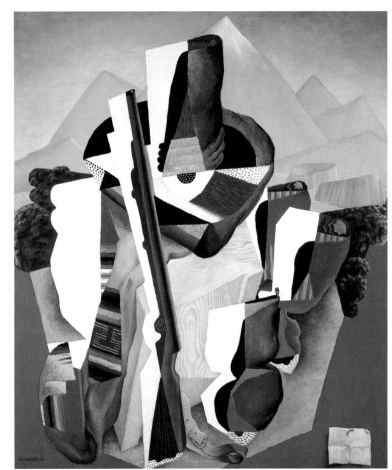

Paisaje zapatista – El guerrillero, 1915
Oleo sobre lienzo, 144 x 123 cm
Museo Nacional de Arte, MUNAL – INBA, Ciudad de México
Foto: Rafael Doniz

Rivera crea aquí, en estilo cubista, un retrato iconográfico del revolucionario Emiliano Zapata. El cuadro contiene claras referencias a México y a la Revolución, como los fusiles, la cartuchera, el sombrero de los zapatistas y el sarape.

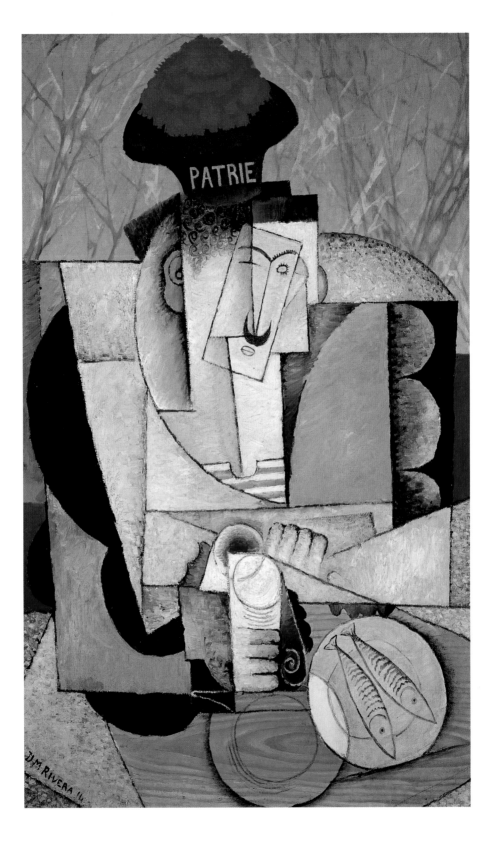

vera conoce también a los escritores rusos Maximilian Voloshin e Ilya Ehrenburg. Al contacto con las teorías científicas y metafísicas, la obra de Rivera adopta un estilo menos ornamental y más «clásico», de composición más sencilla, como puede apreciarse en el retrato de *Angelina y el niño Diego* (pág. 21). Es una sencilla representación de su compañera sentada en un sillón, amamantando al hijo de ambos, nacido el 11 de agosto de 1916. Debilitado por el frío y el hambre, Dieguito enferma gravemente de gripe durante la epidemia de 1917/1918 y fallece antes de terminar el año. Como recuerdo del pequeño quedan algunos dibujos de él con la madre, y su posterior reelaboración en estilo cubista.

Un poco más tarde, el matrimonio Rivera-Beloff se aloja en un apartamento cerca de Champ de Mars, en la Rue Desaix, lejos del ambiente artístico e intelectual de Montparnasse. El alejamiento de los pintores cubistas se originó por una discusión de Rivera con el crítico de arte Pierre Reverdy en la primavera de 1917, discusión que André Salmón llamará más tarde «l'affaire Rivera». Durante la ausencia de Guillaume Apollinaire, en los años de la guerra, Reverdy se había convertido en teórico del cubismo. En su artículo «Sur le Cubisme» hace una crítica tan demoledora de la obra de Rivera (y también de la de André Lhote), que en el próximo encuentro entre ambos, una cena organizada por Léonce Rosenberg, crítico y pintor se van a las manos. Resultado del incidente es el abandono definitivo del cubismo y la ruptura con Rosenberg y Picasso. Braque, Gris, Léger y sobre todo sus amigos más próximos como Lipchitz y Severini dan la espalda a Rivera, y el cuadro de éste, *Paisaje zapatista*, adquirido por Rosenberg, no se expondrá hasta los años treinta.

En el mismo año, Rivera comienza a estudiar intensamente la obra de Paul Cézanne, retornando así a la pintura figurativa. Vuelve a interesarse por la pintura holandesa del siglo XVII e inicia una serie de naturalezas muertas y retratos que muestran un fuerte parentesco con la obra de Ingres. Buscando un nuevo realismo expresivo, la obra de Rivera asume finalmente el estilo de Pierre-Auguste Renoir y su utilización del color, recurriendo a veces a elementos fauvistas. Su vuelta a la pintura figurativa encuentra el apoyo del médico y reconocido crítico de arte Elie Faure, quien ya en 1917 había invitado a Rivera a participar en una exposición colectiva organizada por él, bajo el título «Les Constructeurs». Más tarde escribiría sobre el pintor: «Hace casi doce años conocí en París a un hombre cuya inteligencia se podría calificar casi de antinatural. (…) Me contó cosas de México, país donde nació, cosas maravillosas. Es un mitólogo, pensé, o tal vez un mitómano.»[6]

Es también Faure quien suscita en Rivera el interés por el Renacimiento italiano. Discutiendo con él sobre la necesidad de un arte con valores sociales y sobre la pintura mural como forma de representación, se le abren a Rivera amplios horizontes. Alberto J. Pani, embajador mexicano en Francia, que además de encargar a Rivera retratos suyos y de su mujer, había adquirido varios cuadros postcubistas de su compatriota, consigue que José Vasconcelos, nuevo rector de la universidad de Ciudad de México, financie a Rivera un viaje de estudios a Italia. Con una beca en su poder, Rivera parte en Febrero de 1920 para Italia, donde a lo largo de 17 meses estudiará el arte etrusco, bizantino y renacentista italiano. Tomando como modelos las obras de los maestros italianos, los paisajes, la arquitectura y las gentes, Rivera pinta más de 300 bocetos y dibujos, que según su costumbre reúne en cuadernos de apuntes y guarda en los bolsillos

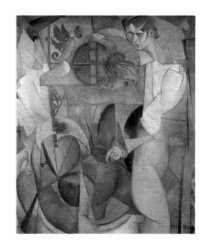

La mujer del pozo (Reverso de *Paisaje zapatista*),1913
Oleo sobre lienzo, 144 x 123 cm
Museo Nacional de Arte, MUNAL – INBA, Ciudad de México
Foto: Rafael Doniz

ILUSTRACION PAGINA 18:
Marinero almorzando, 1914
Oleo sobre lienzo, 117 x 72 cm
Museo-Casa Diego Rivera, Guanajuato
Foto: Rafael Doniz

A comienzos de 1914, Rivera conoció al pintor cubista español Juan Gris, en París. Las influencias del «cubismo sintético» se aprecian claramente en el método desarrollado por Gris para la distribución del cuadro.

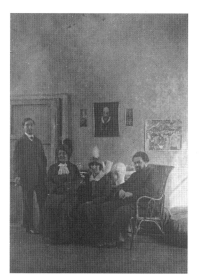

Diego Rivera con Angel Zárraga, su madre
María del Pilar Barrientos y Angelina
Beloff (Rivera está a la derecha), 1915
Foto: Vicente Contreras, facilitada por
Archivo Cenidiap, Ciudad de México

de sus chaquetas. La mayoría de esos apuntes ha desaparecido. En la pintura
mural de la Italia del Trecento y del Quattrocento, sobre todo en los frescos de
Giotto, descubre una forma monumental de la pintura que más tarde, de regreso
a su patria, le servirá para emprender una forma artística nueva, revolucionaria y
de difusión pública.

En la primavera de 1920, todavía durante su permanencia en Italia, José
Vasconcelos es nombrado ministro de educación de México, bajo el gobierno
del presidente Álvaro Obregón. Una de sus primeras iniciativas es un amplio
programa de formación popular, que prevé también la pintura mural en edificios
públicos como medio de culturización. Después de su regreso de Italia, en
marzo de 1921, Rivera se siente atraído por la evolución política y social de Mé-
xico y decide abandonar definitivamente Europa. Deja en París a Angelina Be-
loff y a su hija Marika, nacida en 1919 de sus relaciones con Marevna Vorobëv-
Stebelska, una artista rusa a quien había conocido en 1915 y que frecuentaba los
mismos círculos que Angelina Beloff. Durante algún tiempo, el pintor mantuvo
relaciones con ambas mujeres a un tiempo, y en 1917 vivió con la pintora, una
mujer de carácter impulsivo que era seis años más joven que él. Al regresar a
México, Rivera perdió el contacto con ambas mujeres. A veces enviaba dinero a
Marevna, a través de amigos comunes, para ayudarle a criar a Marika, si bien
nunca reconoció legalmente su paternidad. Con la vuelta a casa, el capítulo Eu-
ropa estaba definitivamente concluido.

ILUSTRACION PAGINA 21:
Maternidad – Angelina y el niño Diego,
1916
Oleo sobre lienzo, 132 x 86 cm
Museo de Arte Alvar y Carmen T. de Carri-
llo Gil, MCG – INBA, Ciudad de México
Foto: Rafael Doniz

El retrato cubista muestra a Angelina
Beloff, compañera sentimental de Rivera
en París, con Diego, el hijo de ambos,
fallecido a los pocos meses de edad.

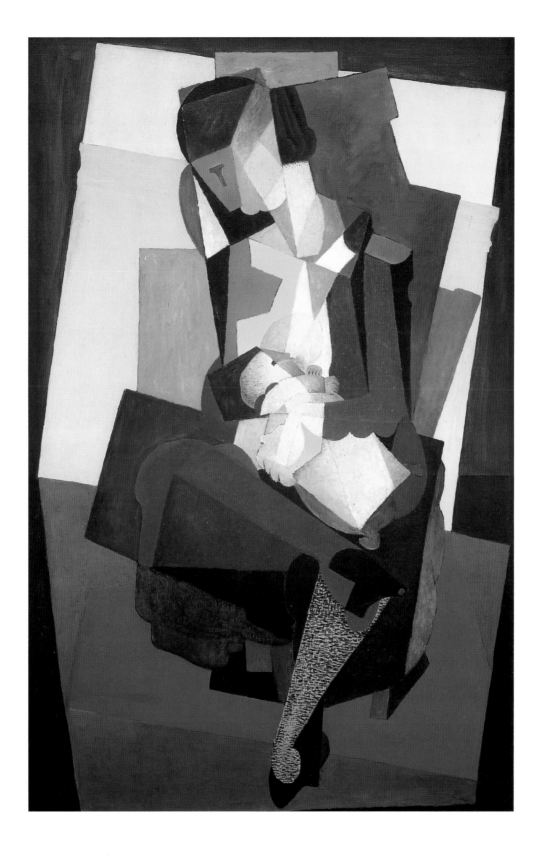

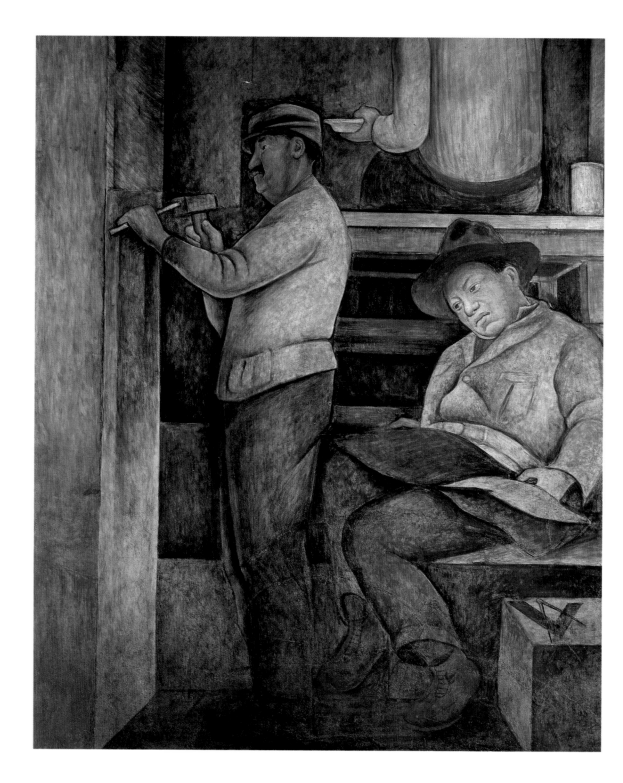

Pintura mural: un ideal posrevolucionario

«Mi retorno a casa me produjo un júbilo estético imposible de describir», escribirá Rivera más tarde sobre su regreso. «Fue como si hubiese vuelto a nacer. (…) Me encontraba en el centro del mundo plástico, donde existían colores y formas en absoluta pureza. En todo veía un obra maestra potencial –en las multitudes, en las fiestas, en los batallones desfilando, en los trabajadores de las fábricas y del campo– en cualquier rostro luminoso, en cualquier niño radiante. (…) El primer boceto que realicé me dejó admirado. ¡Era realmente bueno! Desde entonces trabajaba confiado y satisfecho. Había desaparecido la duda interior, el conflicto que tanto me atormentaba en Europa. Pintaba con la misma naturalidad con que respiraba, hablaba o sudaba. Mi estilo nació como un niño, en un instante; con la diferencia de que a ese nacimiento le había precedido un atribulado embarazo de 35 años.»[7] Así describe el pintor su identidad recuperada y el nacimiento de su nuevo estilo pictórico, en un entorno ya conocido para él y sin embargo tan repentinamente novedoso.

Nada más llegar a su país, Rivera entra a formar parte del programa cultural del gobierno, de la mano de José Vasconcelos. Después de 10 años de guerra civil, dicho programa intenta una nueva forma de representación artística. El ministro de educación había comenzado a propagar su ideología mexicana y sus ideales humanistas por medio de un programa de pinturas murales que confió a los artistas interesados en el tema. Además estaba firmemente decidido a utilizar la amplia reforma cultural, iniciada por él, para apoyar la igualdad social y racial de la población india, proclamada en la Revolución, y a favorecer la integración cultural y la recuperación de una cultura mexicana propia, después de siglos de opresión católico-hispánica. La pintura de murales, provista ahora de una función educativa, era un pilar fundamental de su política cultural, con la que quería hacer patente la ruptura con el pasado sin interrumpir la tradición y sobre todo el rechazo a la época colonial y a la cultura europeizada del siglo XIX.

Recién llegado de Europa, Rivera es invitado por Vasconcelos, junto con otros artistas e intelectuales, a un viaje a Yucatán, en noviembre de 1921, para visitar los restos arqueológicos de Chichén Itzá y Uxmal. Vasconcelos, que viaja con el grupo, pide a los participantes que se familiaricen con los tesoros artísticos de México y compartan el orgullo nacional, base de su futuro trabajo. Por iniciativa de Vasconcelos, a quien acompaña en otros viajes a las provincias con el fin de buscar nuevas formas de expresión que calen hondo en el pueblo, Rivera elabora para sí un concepto de arte al servicio del pueblo que deberá conocer su propia historia a través de la pintura mural.

Edward Weston
Diego Rivera en la Secretaría de Educación
Pública – SEP, 1924
Colección del Archivo Cenidiap, Ciudad
de México

Del ciclo «Visión política del pueblo
mexicano»: *El pintor, el escultor y
el arquitecto,* 1923–1928
Escalinata y segundo piso de la Secretaría
de Educación Pública – SEP, Ciudad
de México
Foto: Rafael Doniz

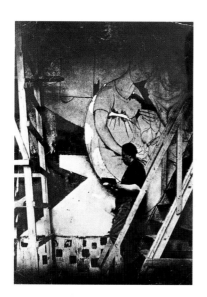

Diego Rivera pintando el mural *La creación*
en el Anfiteatro Simón Bolívar, 1922
Foto: Hermanos Mayo, facilitada por
Archivo Cenidiap, Ciudad de México

Diego Rivera con sus dos hijas mexicanas
Ruth y Guadalupe, hacia 1929
Foto tomada de: Bertram D. Wolfe, Diego
Rivera, Nueva York/Londres 1939

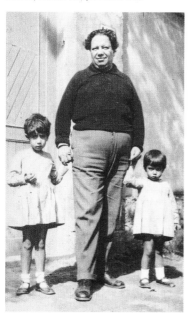

En enero de 1922, seis meses después de su regreso de Europa, Rivera se dispone a pintar su primer mural, *La creación* (pág. 25), en la Escuela Nacional Preparatoria, sita en el antiguo colegio de San Ildefonso en Ciudad de México.[8] Los murales en la escuela iban a ser comienzo y piedra de toque del llamado renacimiento de la pintura mural mexicana. Mientras varios pintores se ocupan de las paredes del patio o claustro, Rivera se pasa un año preparando su versión de un fresco experimental en el anfiteatro de la escuela (cp. pág. 24, arriba). En esta obra, exactamente igual que en casi todos los murales que le seguirían, el artista, diestro dibujante, realiza los bocetos preparatorios con carboncillo y lápiz rojo, a imitación de los maestros del Cinquecento italiano. Mientras en los cuadros que pinta después de su periplo europeo el tema dominante es la vida diaria en México, Rivera plasma en este mural motivos cristiano-europeos, en los que el animado cromatismo mexicano contrasta con los distintos tipos humanos de México. Es una obra en la que parecen estar presentes elementos estilísticos «nazarenos», para cuya representación fue muy útil al pintor su estudio del arte italiano. Su lenguaje pictórico se transformará en los murales que siguen, adquiriendo una orientación política, cosa que aún no se aprecia en esta primera obra mural. Pero en las que le siguen, realizadas en la Secretaría de Educación Pública (págs. 22, 26–31 y 33), las formas del ideal clásico de belleza son sustituidas por el ideal de la belleza india, que Rivera, junto con Jean Charlot y otros contemporáneos suyos, convierten en estereotipo.

El tema desarrollado en el anfiteatro es, como el propio artista formula, «el de los orígenes de las ciencias y las artes, una especie de versión condensada de los hechos sustanciales de la Humanidad.»[9] La escena parece representar esquemáticamente la ideología de Vasconcelos: fusión de las razas, ilustrada aquí con la pareja de mestizos; educación mediante el arte; ponderación de las virtudes que propaga la religión judeocristiana; sabia utilización de la ciencia para dominar la naturaleza y conducir al hombre a la verdad absoluta.

Para el desnudo *Mujer* o *Eva*, la modelo es Guadalupe Marín, (cp. pág. 36, arriba) una muchacha de Guadalajara con la que el artista, después de varios escarceos amorosos con otras modelos, iniciará una relación estable. En junio de 1922, Lupe y Diego contraen matrimonio por la iglesia y pasan a vivir en una casa de la calle Mixcalco, muy cerca del Zócalo, en Ciudad de México. Del matrimonio, que durará cinco años, nacen dos hijas, Guadalupe y Ruth, nacidas en 1924 y 1927 respectivamente (cp. pág. 24, abajo).

Tanto en estos primeros frescos como en los que le siguen, Rivera combina sus extensos conocimientos del arte tradicional con un hábil tratamiento de los elementos plásticos contemporáneos. Las obras de los años siguientes describen críticamente tanto el pasado como el presente, reflejando la convicción utópica de que el hombre puede transformar la sociedad con su creatividad, para lograr un futuro mejor y más justo. Para transmitir este ideal, Rivera se sirve de la teoría marxista en los temas de sus murales, si bien los biógrafos del pintor, Bertram D. Wolfe y Loló de la Torriente aseguran que Rivera nunca leyó a Marx, y que le resultaba difícil aceptar dogmas, de cualquier tipo que fuesen. A través del «Sindicato revolucionario de trabajadores técnicos, pintores y escultores», en cuya fundación participó en 1922, Rivera se topa inmediatamente con la ideología comunista.

El pintor mexicano David Alfaro Siqueiros, con quien Rivera ya había estado en París a comienzos de 1919, y con quien compartía sus puntos de vista

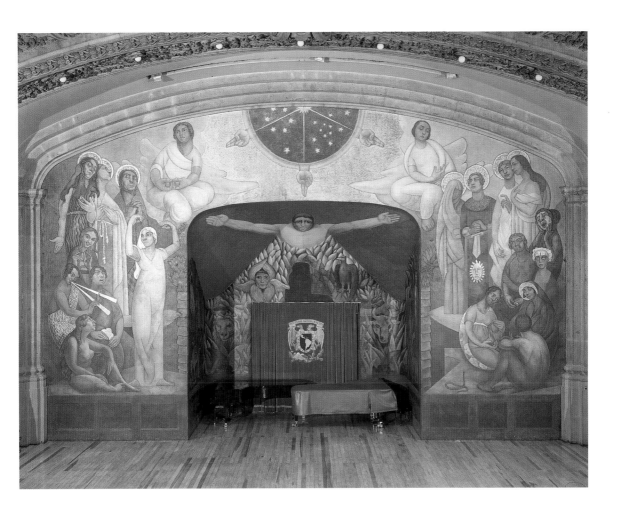

La creación, 1922–1923
Fresco experimental con encaústico y pan de oro
Superficie: 109,64 m^2
Anfiteatro Simón Bolívar, Escuela Nacional Preparatoria,
Colegio de San Ildefonso, actualmente Museo de
San Ildefonso, Ciudad de México
Foto: Rafael Doniz

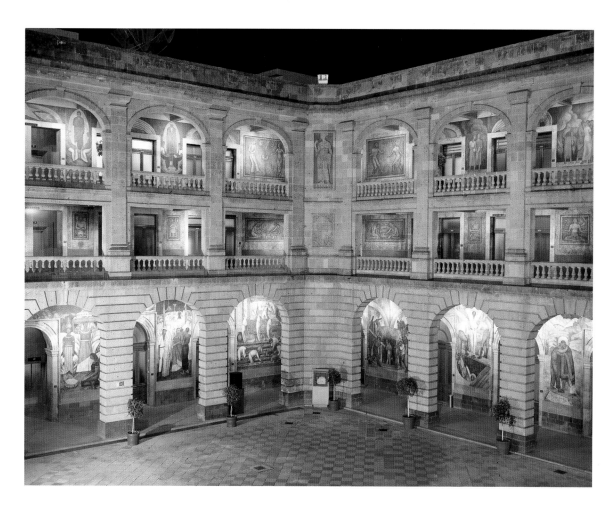

Visión política del pueblo mexicano, 1923–1928
Fresco tradicional y experimental con pasta de nopal
235 cuadros murales, superficie pintada: 1585,14 m²
Claustros de los dos patios, con tres pisos
cada uno, caja de la escalera y del ascensor
Secretaría de Educación Pública – SEP, Ciudad de México
Vista total del «Patio del trabajo», paredes norte y este
Foto: Rafael Doniz

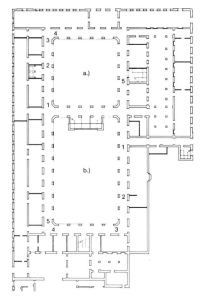

Visión política del pueblo mexicano:
a) *Patio del trabajo,* 1923:
1. *Los tejedores*
2. *Mujeres tehuanas*
3. *El trapiche*
4. *Entrada a la mina*
5. *La maestra rural*

b) *Patio de las fiestas,* 1923–1924:
1. *La fiesta del maíz*
2. *La ofrenda – Día de muertos*
3. *La quema de Judas*
4. *Viernes de dolores en el canal de Santa Anita*
5. *La danza de los listones*

sobre la revolución mexicana y el cometido de un auténtico arte nacional y su aportación social, acababa de regresar de Europa en septiembre, pasando junto con Carlos Mérida, Amado de la Cueva, Xavier Guerrero, Ramón Alva Guadarrama, Fernando Leal, Fermín Revueltas, Germán Cueto y José Clemente Orozco a formar parte de la élite del movimiento artístico. Al igual que otros muchos grupos de vanguardia latinoamericanos, el sindicato recién fundado, imitando a sus colegas europeos, publicó un manifiesto cuyo texto ya había redactado Siqueiros en 1921 durante su permanencia en España, manifiesto que compendia los ideales del artista.[10] De los pasquines que el sindicato imprimía y publicaba, nació en 1924 el periódico «El machete», más tarde órgano oficial del Partido Comunista Mexicano. Pero antes sirvió para definir la posición del sindicato como unidad orgánica entre la revolución en el arte y en la política. A finales de 1922, Rivera ingresa en el Partido Comunista Mexicano, formando parte, junto con Siqueiros y Xavier Guerrero, del comité ejecutivo.

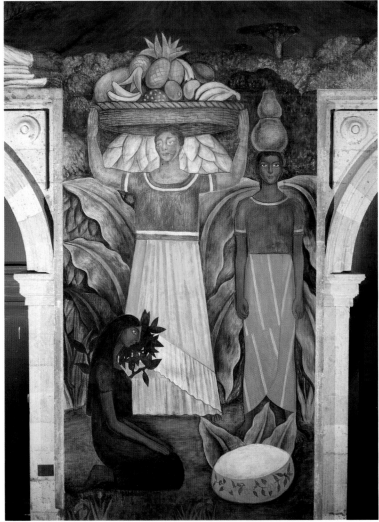

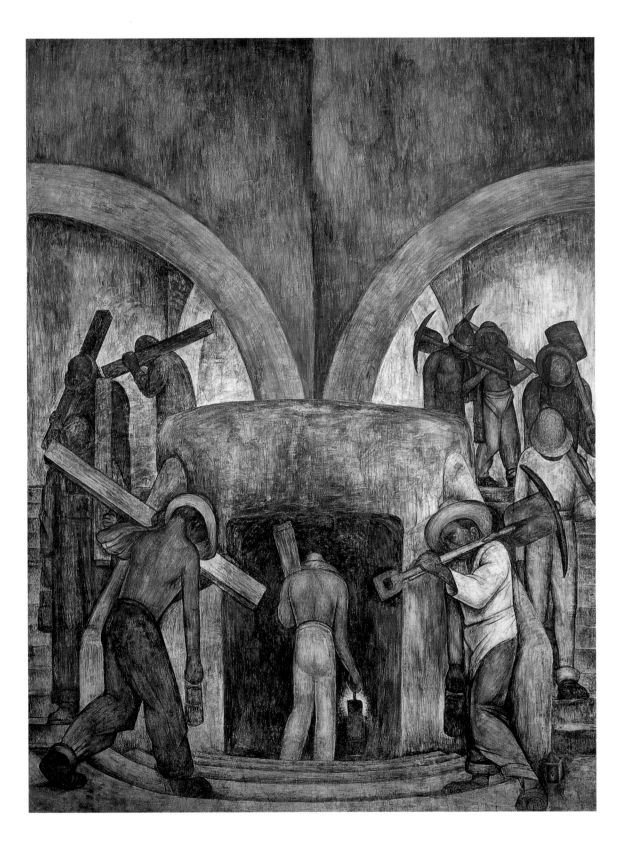

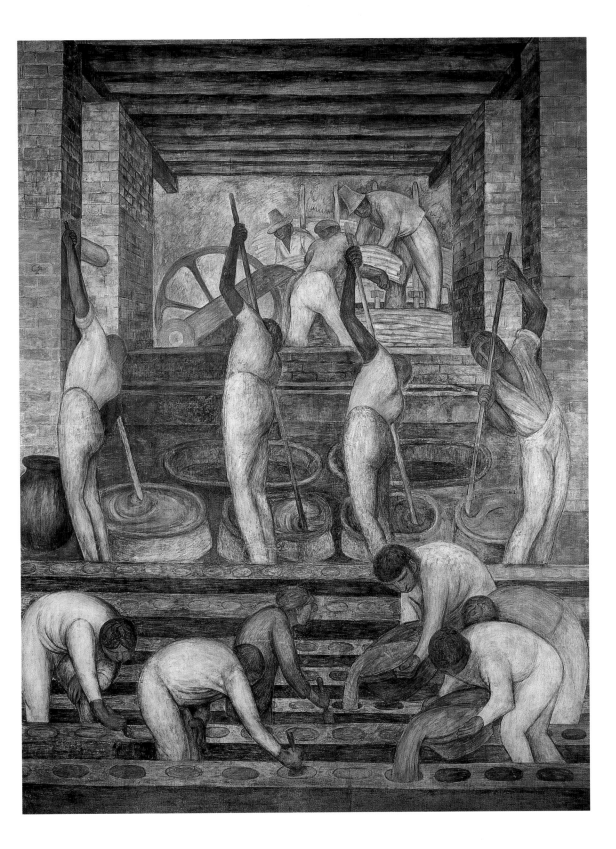

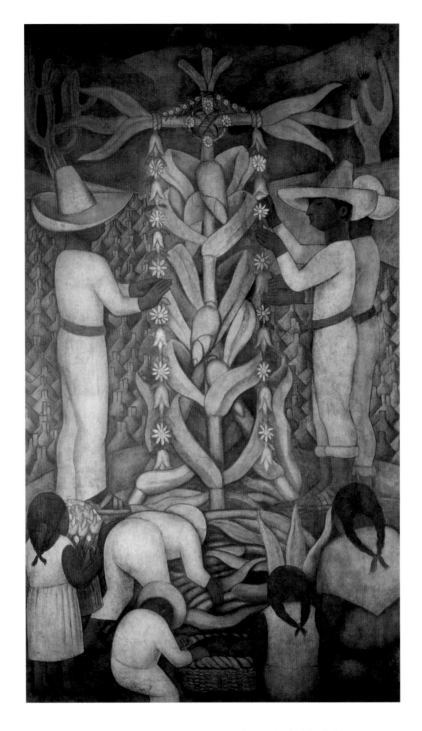

Del ciclo «Visión política del pueblo mexicano» (Patio del trabajo):
La fiesta del maíz, 1923–1924
4,38 x 2,39 m. Planta baja, pared sur
Foto: Rafael Doniz

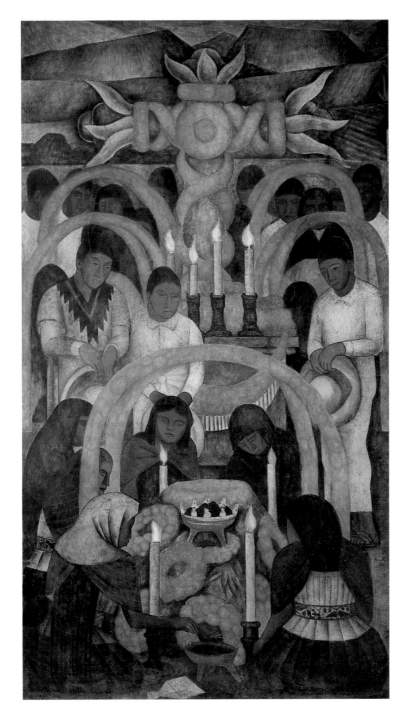

Del ciclo «Visión política del pueblo mexicano» (Patio de las fiestas):
La ofrenda – Día de muertos, 1923–1924
4,15 x 2,37 m. Planta baja, pared sur
Foto: Rafael Doniz

Bañista de Tehuantepec, 1923
Oleo sobre lienzo, 63 x 52 cm
Museo-Casa Diego Rivera, Guanajuato,
Colección Marte R. Gómez
Foto: Rafael Doniz

ILUSTRACION PAGINA 33:
Del ciclo «Visión política del pueblo
mexicano» (Patio de las fiestas):
*Viernes de dolores en el canal de Santa
Anita,* 1923–1924
4,56 x 3,56 m. Planta baja, pared oeste
Foto: Rafael Doniz

La molendera, 1924
Encaústica sobre lienzo, 106,7 x 121,9 cm
Museo de Arte Moderno, MAM – INBA,
Ciudad de México
Foto: Rafael Doniz

En marzo de 1922, José Vasconcelos saca a licitación las pinturas de los dos patios interiores de la Secretaría de Educación Pública (SEP), cuyo nuevo edificio había sido inaugurado a mediados del año anterior,[11] y confía a Rivera la dirección de este magno proyecto pictórico, el mayor del último decenio. Con ayuda de sus ayudantes, el artista pinta un total de 117 paneles murales, con una superficie de casi 1600 m cuadrados, en los claustros de los dos patios interiores adyacentes, a lo largo de los tres pisos del enorme edificio. Hasta su conclusión definitiva en 1928, Rivera logra desarrollar en cuatro años de trabajo una iconografía revolucionaria mexicana, hasta entonces inexistente. El programa temático en la planta baja de ambos patios, con imágenes sencillas y de gran fuerza expresiva en estilo figurativo clásico, se compone de motivos basados en los ideales revolucionarios, que celebran la herencia cultural indígena de México. En el «Patio del trabajo», nombre dado por Rivera al más pequeño de los dos (pág. 26), se representan escenas de la vida cotidiana del pueblo mexicano: quehaceres agrícolas, industriales y artesanales de diversas partes del país, en lucha por mejorar sus condiciones de vida (págs. 27, 28 y 29). En el patio mayor, «Patio de las fiestas», se muestran escenas de fiestas populares mexicanas (págs. 30, 31 y 33).

Dado que el artista gana aproximadamente dos dólares diarios por sus murales, comienza en esa época a vender dibujos, acuarelas y cuadros a coleccionistas privados y sobre todo a turistas norteamericanos. Muchas de esas obras han surgido como bocetos o trabajos preparatorios de los murales. De esa forma, los temas y motivos indigenistas de los murales aparecen más o menos transformados en cuadros del pintor: *Bañista de Tehuantepec,* 1923 (pág. 32, arriba) está temáticamente emparentado con el mural *Baño en Tehuantepec,* situado en la entrada a los ascensores de la SEP. Otro cuadro, *La molendera,* 1924 (pág. 32, abajo) es idéntico a un detalle del mural *Alfarero,* en la pared este del «Patio del trabajo», en el mismo edificio. En ambas escenas se ve a mujeres indias trabajando, en el llamado «estilo clásico» de Rivera. Las figuras, originariamente planas, se hacen cada vez más plásticas y voluminosas. La utilización múltiple de determinados motivos se repite también en el «Patio de las fiestas», reiterándose en posteriores ciclos de murales.

Con motivo de los disturbios políticos de 1924, provocados por grupos conservadores, un grupo de estudiantes superiores arremete contra los murales de José Clemente Orozco y David Alfaro Siqueiros, en el patio interior de la Preparatoria, y exige la interrupción de todo el programa de murales. Preguntado sobre este asunto, Rivera critica duramente los incidentes, con la autoridad que le da el ser la figura más egregia del movimiento de pintura mural y posteriormente director de artes plásticas en el ministerio de educación, una vez concluidos los trabajos en la Preparatoria. Vasconcelos, cada vez más en desacuerdo con la política de Alvaro Obregón, presenta su dimisión como ministro de educación. Con ello, el movimiento conservador ha obtenido su primera victoria, ya que se suspende el programa de murales y se despide a la mayoría de los pintores. Muchos de ellos, entre otros Siqueiros, abandonan la capital y prueban suerte en las provincias. Solamente Rivera, que ha podido convencer al nuevo ministro de educación, José María Puig Casauranc, de la importancia del proyecto, conserva su cargo para poder concluir los murales de la SEP.

Mientras en el primer piso de la SEP se pintan los escudos de los distintos estados federales mexicanos, así como algunas alegorías poco espectaculares re-

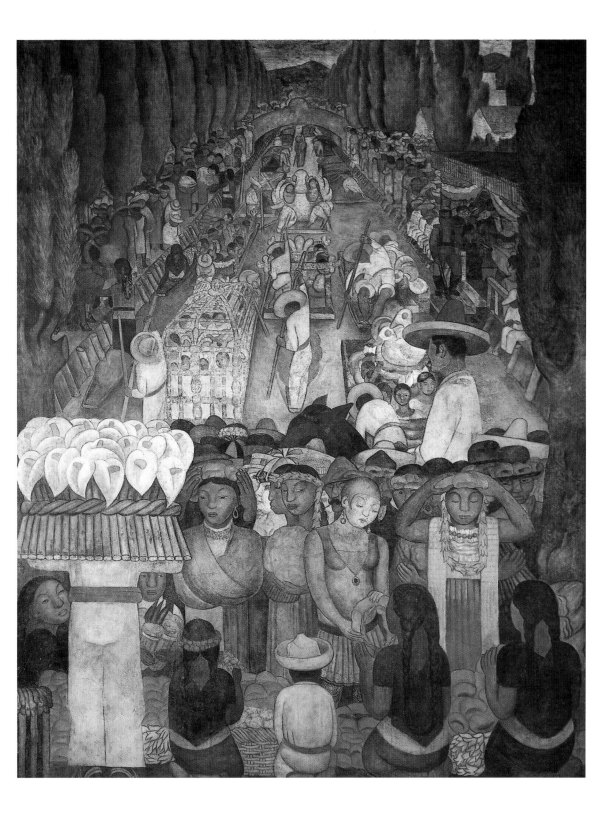

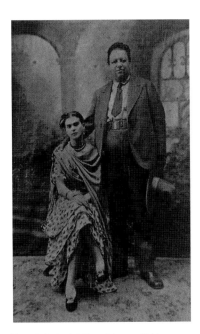

Foto de boda de Diego Rivera y Frida
Kahlo, el 21 de Agosto de 1929
Facilitada por Archivo Cenidiap, Ciudad
de México

Frida Kahlo repartiendo fusiles y bayonetas
a los trabajadores dispuestos a la lucha.
Rivera la había conocido en 1928 a través
del círculo en torno a Julio Antonio Mella.
Frida había ingresado en el Partido Comu-
nista Mexicano en el mismo año que Ri-
vera, que la retrata con la estrella roja en el
pecho, como a los demás miembros del
partido.

lativas al «trabajo intelectual y científico», surge en el segundo piso un ciclo na-
rrativo. En el *Corrido de la revolución*, dividido en *Revolución agraria* y *Revo-
lución proletaria*, Rivera desarrolla un ciclo narrativo: fragmentos de una balada
popular, escritos sobre cintas pintadas, se extienden como girnaldas enlazando
los paneles murales. La representación plástica de los corridos, coplas cantadas
muy populares en todo México, implica una radical innovación artística: el pú-
blico, en su mayoría analfabeto, estaba familiarizado con la transmisión de noti-
cias mediante las coplas.

La *Revolución proletaria*, que muestra escenas de la lucha revolucionaria,
la creación de cooperativas y la victoria sobre el capitalismo, se abre con *Arse-
nal de armas* (pag. 35), el más conocido mural de todo el ciclo. En la única es-
cena apaisada de toda la serie, Rivera retrata a amigos y camaradas del círculo
de Julio Antonio Mella, un comunista cubano exiliado en México. En el centro
de la composición se encuentra Frida Kahlo repartiendo fusiles y bayonetas a
los trabajadores, prestos a la lucha. Rivera conoció a Frida Kahlo, con la que se
casaría un año después, en el círculo de artistas e intelectuales mencionado ante-
riormente, en 1928. Afiliada aquel mismo año al Partido Comunista, Rivera la
pinta con la estrella roja en el pecho, como militante activa, lo mismo que a
otros miembros del partido. En la parte izquierda del mural se ve a David Alfaro
Siqueiros, colega y camarada ideológico de Rivera, con el uniforme de capitán,
grado que había tenido realmente en los años de la Revolución, hacia 1915. A la
derecha se encuentra Julio Antonio Mella, asesinado el 10 de enero de 1929 en
las calles de la capital mexicana por instigación del dictador cubano Gerardo
Machado, al lado de su compañera Tina Modotti, que reparte cartucheras o ca-
nanas con balas a sus camaradas.

Tina Modotti era una norteamericana de origen italiano, que más tarde ad-
quirió notoriedad como fotógrafa y militante comunista en México, en la Unión
Soviética y en España, durante la Guerra Civil. En su primera visita a México,
en 1922, conoció a Diego Rivera, Xavier Guerrero y a otros representantes del
arte progresista. En 1923 aparece de nuevo en México al lado del fotógrafo
norteamericano Edward Weston y del hijo de éste, Chandler. Entusiasmada con
los monumentales trabajos de Rivera, Modotti lleva a Weston a la SEP para
mostrarle los murales.

El 7 de diciembre de 1923, Weston narra la impresión que le produjo el
pintor: «Lo observé atentamente. Su revólver, cargado con seis balas, y la ca-
nana contrastaban con su franca sonrisa. Le llaman el Lenin de México. Los ar-
tistas de aquí están muy próximos al movimiento comunista; no hacen política
de salón. Rivera tiene unas manos pequeñas y sensibles, como las de un arte-
sano, sus cabellos caen de la frente hacia atrás, dejando libre una amplia superfi-
cie que abarca la mitad de su rostro, una cúpula imponente, ancha y alta. A
Chandler le ha impresionado su oronda humanidad, su risa contagiosa, su
enorme pistolón. ‹¿Lo utiliza para defender sus pinturas?›, le preguntó.»[12] En
uno de los paneles del segundo piso, en la caja de la escalera, el artista utiliza un
retrato fotográfico que Weston hace de él (pag. 23) para pintarse a sí mismo en
El pintor, el escultor y el arquitecto (pág. 22) en el edificio de la SEP. Rivera re-
presenta aquí su concepción del artista plástico según el modelo renacentista ita-
liano: pintor, escultor y arquitecto de una obra de arte integral.

El ciclo mural de la SEP se cita frecuentemente como una de las obras más
logradas del muralista mexicano. «Posiblemente sólo lo supere la capilla de

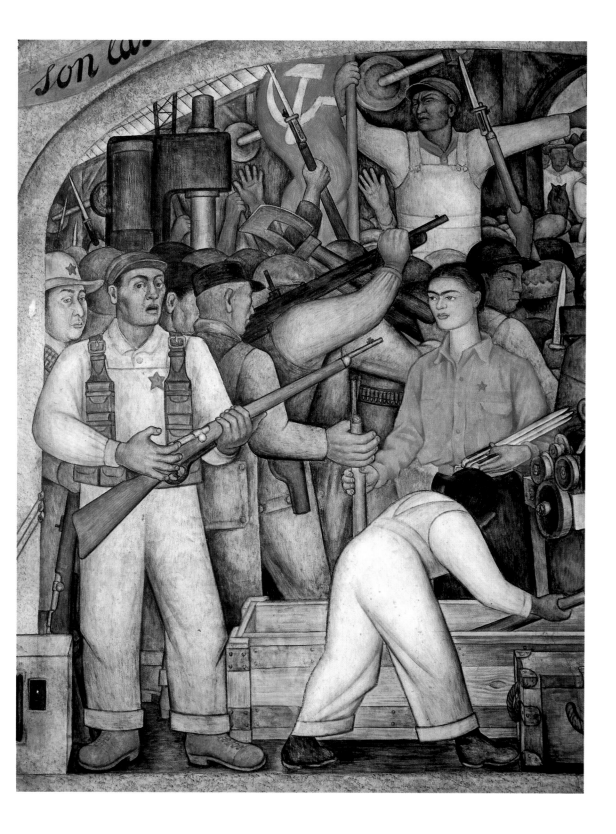

Chapingo», opina un compatriota suyo, el escritor y premio Nobel Octavio Paz.
«En los frescos de Educación Pública, las variadas influencias de Diego, lejos
de encorsetarlo, le permiten mostrar sus grandes dotes. Estas pinturas son como
un inmenso abanico desplegado, que muestra una y otra vez a un artista múltiple
y singular: a un pintor que en ciertos momentos recuerda a Ingres; a un aventa-
jado alumno del Quattrocento que, cercano unas veces al estricto Duccio, recrea
en otras el rico cromatismo de Benozzo Gozzoli y su seductora combinación de
naturaleza física, animal y humana – ésa es la palabra exacta; al artista del volu-
men y la geometría, capaz de llevar al muro las enseñanzas de Cézanne; al pin-
tor que amplió las ideas de Gauguin – árboles, hojas, agua, flores, cuerpos, fru-
tos -, infundiéndoles nueva vida; finalmente, al dibujante, al maestro de la línea
armónica.»[13]

En 1924, mientras está todavía pintando la planta baja del «Patio de las
fiestas» y Alvaro Obregón finaliza su mandato presidencial, sustituyéndole el
general Plutarco Elías Calles, Rivera recibe el encargo de un nuevo proyecto
mural en la Escuela Nacional de Agricultura de Chapingo.[14] Rivera comienza a
pintar al fresco el atrio de entrada, la escalera y la sala de recepciones en el pri-
mer piso del edificio. Con el tema *La tierra liberada*, muestra claramente el ca-
rácter revolucionario que, en su opinión, debía de tener la escuela de estudios
agrícolas.

En 1926 se dedica a pintar la capilla del antiguo convento y más tarde Ha-
cienda de Chapingo, que como otros templos cristianos, se levantó sobre los ci-
mientos de una pirámide azteca, sirviendo ahora de paraninfo a la escuela. El
programa iconográfico, que cubre todos los muros y techos del templo, inten-
grándose en la totalidad de la arquitectura, se compara frecuentemente, por su
efecto unitario, con la Capilla Sixtina de Miguel Angel o con la Capilla de la
Arena de Giotto. Rivera pretendía que sirviera de inspiración y ejemplo a la
nueva generación de ingenieros agrícolas. El tema del ciclo, desarrollado en los
cuatro tramos de la nave y su pequeño coro, sobre el que en su tiempo se encon-
traba el órgano, es, en la parte izquierda, *La revolución social* (pág. 38, arriba) y
el compromiso implícito de la reforma agraria, y en la parte derecha, *La evolu-*
ción natural (pág. 39, arriba), la belleza y fertilidad de la tierra, cuyo creci-
miento natural discurre paralelo a la inexorable transformación impuesta por la
revolución. El programa alcanza su culminación sobre la pared frontal en arco
de la capilla, con el desnudo *Tierra liberada* (pág. 37) rodeado por los cuatro
elementos. Naturaleza y sociedad parten del caos y la explotación, hacia la ar-
monía entre hombre y naturaleza, y entre los propios hombres. En el antiguo
templo jesuíta, el artista predica la fe revolucionaria, utilizando concepciones
del mundo y de la naturaleza pertenecientes a antiguas culturas, a motivos reli-
giosos y a un simbolismo socialista.

Mientras Rivera retrata a su mujer Guadalupe Marín embarazada en *Tierra*
liberada (cp. pág. 36, arriba), el pintor recurre a Tina Modotti como modelo
para pintar varias figuras alegóricas femeninas (cp. págs. 38 y 39, abajo). La
relación iniciada con la fotógrafa durante los trabajos produce tremendas discu-
siones con Lupe Marín y la separación temporal que se hará definitiva después
del nacimiento de su hija Ruth, en 1927. Pero finalmente se normalizaría el
contacto del pintor con la madre de su hija, a quien siguió ayudando económica-
mente. Andando el tiempo, surgiría también una fuerte amistad entre ambas
mujeres.

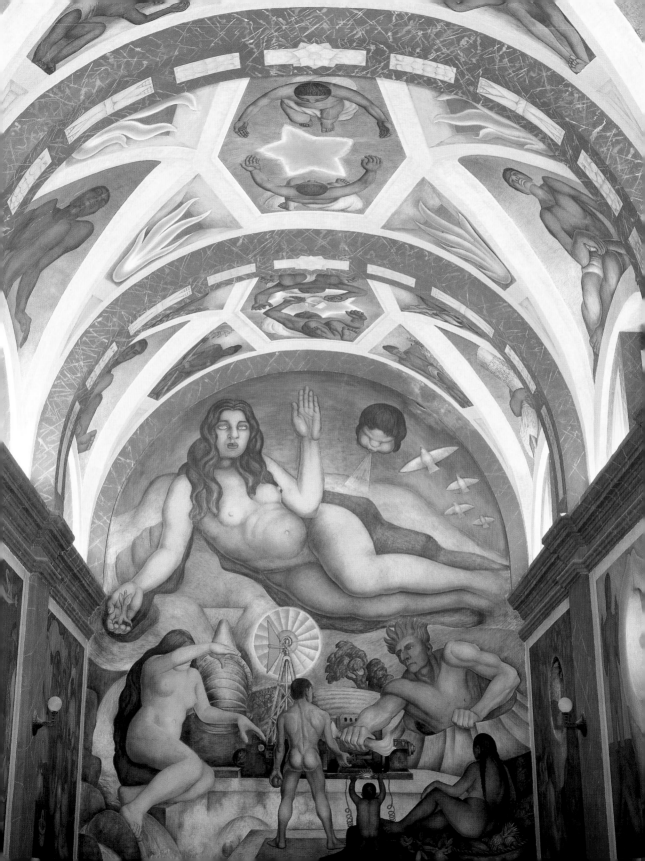

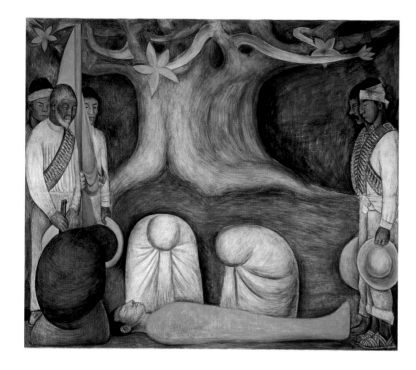

Del ciclo «Canto a la tierra» (La revolución social): *La constante renovación de la lucha revolucionaria,* 1926–1927
3,54 x 3,57 m. 4ª pared, parte izquierda
Foto: Rafael Doniz

Del ciclo «Canto a la tierra» (La evolución natural): *Germinación,* 1926–1927
3,54 x 3,48 m. 3ª pared, parte derecha
Foto: Rafael Doniz

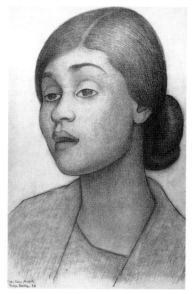

Retrato de Tina Modotti, 1926
Carboncillo sobre papel, 48,5 x 31,5 cm
Philadelphia Museum of Art, Philadelphia,
Lola Downin Peck Fund from the Estate of
Carl Zigrosser

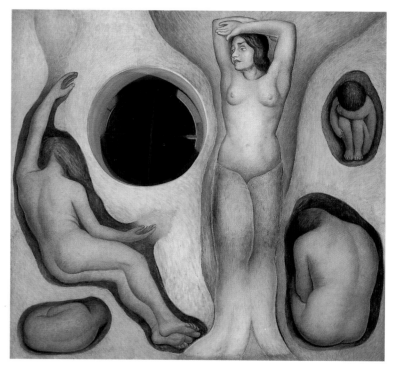

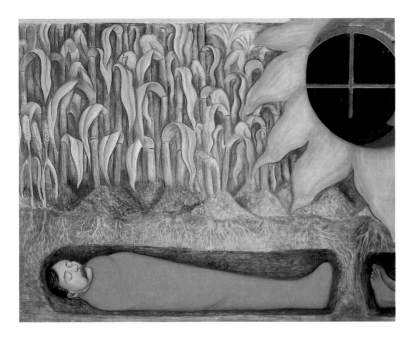

Del ciclo «Canto a la tierra» (La evolución natural): *La sangre de los mártires revolucionarios fertilizando la tierra* (detalle), 1926–1927
2,44 x 4,91 m. 1ª pared, parte derecha (atrio)
Foto: Rafael Doniz

Del ciclo «Canto a la tierra» (La evolución natural): *Maduración,* 1926–1927
3,54 x 3,67 m. 4ª pared, parte derecha
Foto: Rafael Doniz

Edward Weston
Tina Modotti, 1925
Foto tomada de: Bertram D. Wolfe, Diego Rivera, Nueva York/Londres 1939

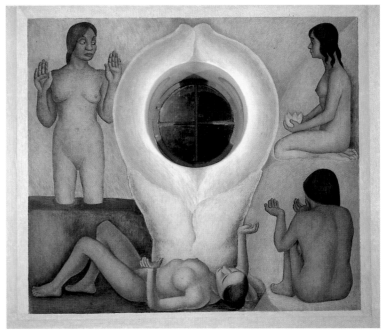

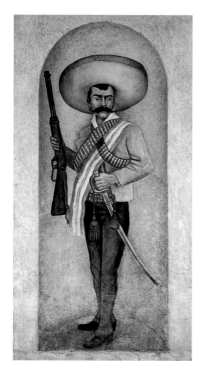

Del ciclo «Historia de Cuernavaca y del
Estado de Morelos»: *Zapata,* 1930–1931
2,14 x 0,89 m
Vista este del arco central con pilares que
dividen el pasillo
Foto: Rafael Doniz

Realizado el proyecto de Chapingo, Rivera viaja en el otoño de 1927 a la
Unión Soviética, donde, como miembro de la delegación mexicana de funcionarios del partido comunista y representantes de los trabajadores, toma parte en el
décimo aniversario de la Revolución de Octubre. Rivera, que desde sus años en
París sentía curiosidad por conocer Rusia, puede ahora ver con sus ojos la tierra
de los sóviets, de cuya evolución artística espera beneficiarse, contribuyendo
con un mural al progreso revolucionario de la URSS. Tras una breve estancia en
Berlín, donde se encuentra con artistas e intelectuales alemanes,[15] el pintor pasa
nueve meses en Moscú. Allí pronuncia conferencias, se le nombra «maestro de
pintura monumental« en la escuela de bellas artes y mantiene un estrecho contacto con «Octubre«, la recién fundada asociación de artistas de Moscú. Los artistas de este grupo abogan por un arte público que, siguiendo la tradición popular rusa, favorezca los ideales socialistas, rechazando tanto el realismo socialista
como el arte abstracto.

Con motivo de la festividad del 1º de mayo en Moscú y como preparación
para un mural encargado por Anatoly V. Lunacharsky, delegado soviético de
educación y arte, Rivera realiza en 1928 un cuaderno de 45 bocetos a la acua-

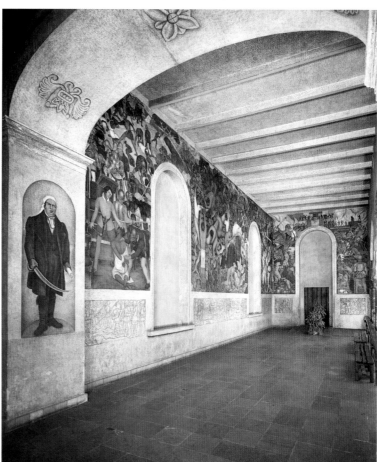

*Historia de Cuernavaca y del Estado de
Morelos, conquista y revolución,*
1930–1931
Fresco
8 cuadros murales y 11 grisallas, superficie
pintada: 149 m²
Segunda planta de la galería del antiguo Palacio de Cortés, actualmente Museo Quaunahuac, Instituto Nacional de Antropología
e Historia/INAH, Cuernavaca, Morelos
Vista general de la galería
Foto: Rafael Doniz

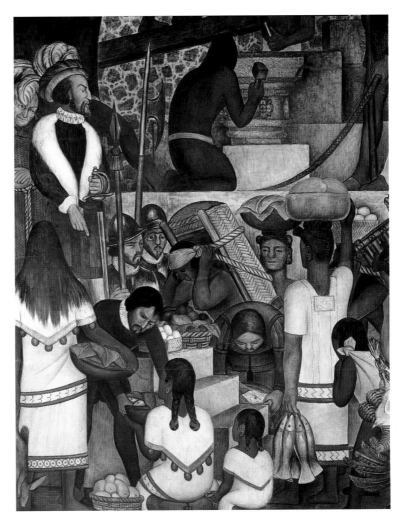

Del ciclo «Historia de Cuernavaca y Morelos»:
Construcción del Palacio de Cortés,
1930–1931
4,35 x 2,70 m. Pared oeste (detalle)
Foto: Rafael Doniz

El palacio del conquistador Hernán Cortés – edificio en el que se encuentran los murales – simboliza el triunfo de los españoles sobre los indígenas mexicanos.

rela, con escenas de la celebración. Dichos bocetos son la única cosecha de su visita a Rusia, ya que el proyectado mural en el club de la Armada Roja no llegó a realizarse por desacuerdos e intrigas. Los bocetos servirán solamente para posteriores murales. Sus disensiones tanto a nivel político como cultural hacen que el gobierno estalinista le exhorte a regresar a México.

Tras algunas aventuras amorosas sin importancia, ocurridas después de su separación de Lupe, Diego Rivera se casa el 21 de agosto de 1929 con Frida Kahlo, 21 años más joven que él (cp. pág. 34). La artista en ciernes se había dirigido a él en 1928, durante la realización de los murales en la SEP, para pedirle una opinión sobre sus primeros pasos en pintura. Rivera se mostró favorable, y desde entonces ella se dedicó exclusivamente a este arte. El arte y la política, razón de su existencia, hicieron de su matrimonio una relación apasionada y sobre todo una amistad y camaradería incondicionales. Se necesitaban de tal forma, que después de una separación de un año, en 1940, volvieron a contraer matrimonio que se prolongó hasta la muerte de Frida, en 1954.

Del ciclo «Historia de Cuernavaca y Morelos»:
La nueva religión y el Santo Oficio,
Parte B, 1930–1931
4,25 x 1,34 m. Pared sur (detalle)
Foto: Rafael Doniz

En la época en que se casaron, Rivera fue elegido por los alumnos director de la Academia de arte de San Carlos. Sin embargo el nuevo plan de estudios radicalmente transformado, que elaboró el pintor, suscitó grandes controversias en los medios de comunicación. En dicho plan, los alumnos tenían derecho a participar en la elección de sus maestros, personal del centro y métodos de trabajo. Rivera fijó un sistema de clases que confería al centro carácter de taller, más que de academia. Quería hacer de los estudiantes artistas universales, al ejemplo de Leonardo da Vinci. La mayor hostilidad al plan le viene a Rivera de parte de los alumnos y profesores de arquitectura, cuya escuela se encontraba en el mismo edificio. A lo largo del año, se unen a éstos otros oponentes de los círculos de artistas conservadores e incluso del propio partido comunista, que acaba dándolo de baja como miembro en 1929, por considerar que su actitud no era suficientemente opuesta al gobierno. La administración de la universidad acaba cediendo a las protestas y Rivera se ve finalmente obligado a dimitir a mediados de 1930.

La crítica del partido comunista se centra por una parte en la actitud de Rivera frente a la política de Stalin, y por otra, en la aceptación de un encargo del gobierno de Calles y de su sucesor para pintar un mural en Chapingo, trabajo que Rivera acomete al finalizar su tarea en la SEP. En 1929 le conceden un enorme proyecto en el palacio nacional de Ciudad de México, sede de gobierno, y la realización de varios murales en la sala de conferencias de la Secretaría de Salud Pública.

Mientras realiza en el Palacio Nacional una obra de grandes proporciones, basada en la historia de la nación mexicana, que le llevará varios años, el embajador norteamericano en México, Dwight W. Morrow, presiona para conseguir que se pinte un mural en el antiguo Palacio de Cortés, en Cuernavaca. Gran admirador de la pintura de Rivera, Morrow le ofrece 12.000 dólares por el trabajo,

Del ciclo «Historia de Cuernavaca y Morelos»:
Cruzando la barranca, 1930–1931
4,35 x 5,24 m. Pared oeste
Foto: Rafael Doniz

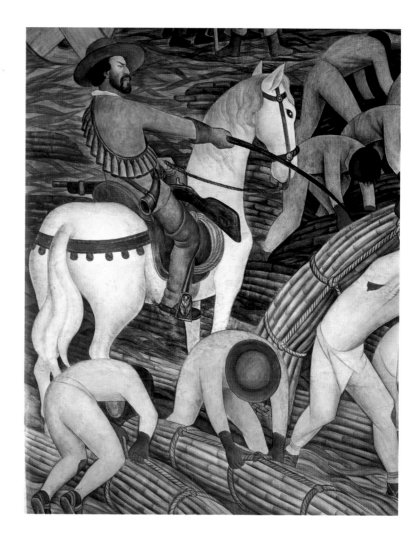

Del ciclo «Historia de Cuernavaca y
Morelos»:
Construcción del Palacio de Cortés,
1930–1931
4,35 x 2,70 m. Pared oeste (detalle)
Foto: Rafael Doniz

la más alta recompensa que un artista había recibido hasta entonces por un encargo, y propicia más tarde el viaje del pintor a los Estados Unidos.[16] Cuando Rivera acepta el encargo del embajador y comienza los trabajos de la *Historia de Cuernavaca y Morelos* (págs. 40–43); una vez acabado este mural, en el otoño de 1930, accede a pintar murales en los Estados Unidos, la prensa comunista en México arremete nuevamente contra el pintor, tachándolo de «agente del imperialismo norteamericano y del millonario Morrow». Pese a todo, Rivera se decide a aceptar una invitación, cursada varias veces, para visitar San Francisco, emprendiendo ilusionado el viaje al país vecino en compañía de Frida Kahlo.

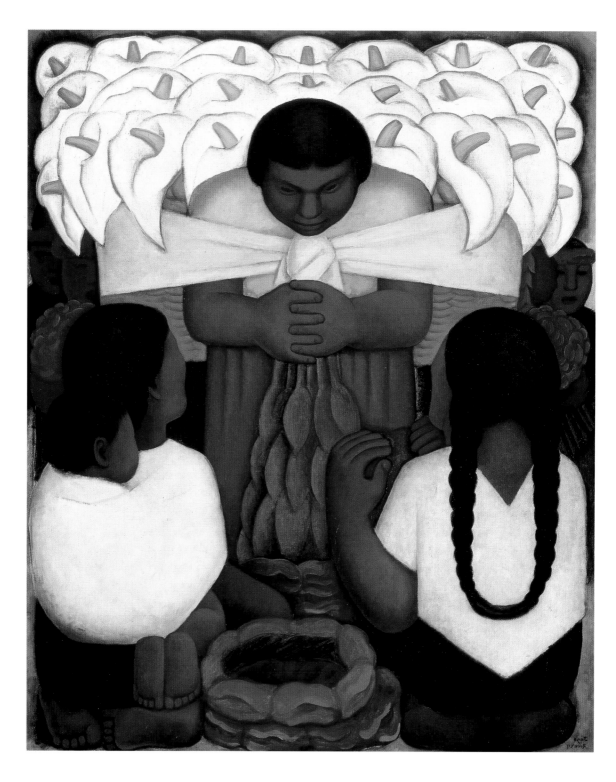

Ideología comunista para clientes capitalistas

El movimiento de la pintura mural mexicana dio el impulso inicial a la integración de las fuerzas literarias, artísticas e intelectuales en el México postrevolucionario, contribuyendo a convertir el país en un nuevo polo de atracción para numerosos artistas de Norteamérica, Europa y Latinoamérica. En los Estados Unidos, las obras de los «tres grandes muralistas mexicanos» José Clemente Orozco, David Alfaro Siqueiros y Diego Rivera, eran conocidas desde los años veinte, después de la publicación de varios artículos en revistas y de las repetidas visitas a México de «turistas de la cultura» para ver a los artistas en plena faena pictórica. Además de los numerosos encargos de cuadros que recibió de coleccionistas norteamericanos, Rivera fue invitado a realizar murales en ciudades de Estados Unidos.

Su amigo Ralph Stackpole le había pedido en repetidas ocasiones que pintase algún mural en San Francisco. El escultor californiano había conocido a Rivera en París, y en una visita a México en 1926 se había estrechado su amistad con él. Era un ferviente admirador de los trabajos que Rivera había realizado en la SEP y en Chapingo. Había adquirido algunos cuadros suyos para su colección privada. Uno de esos cuadros fue obsequiado más tarde a William Gerstle, presidente de la San Francisco Art Commission. Buen conocedor del arte, Gerstle estaba interesado en que Rivera pintase un mural en la California School of Fine Arts, y éste acabó aceptando la oferta. Cuando Stackpole recibió con otros colegas el encargo de decorar el nuevo edificio del San Francisco Pacific Stock Exchange, consiguió que se reservara una pared en el edificio para el conocido pintor de murales mexicano.

La decisión de Diego Rivera de permanecer más tiempo en los Estados Unidos no se debió solamente a la mayor demanda de los nortemericanos. Desde que el presidente Calles accedió al poder, de 1924 a 1928, la situación de los muralistas había empeorado considerablemente, ya que la mayoría de ellos no recibía apenas encargo alguno. Los años que siguieron estuvieron marcados por la represión de los opositores políticos. En 1929 se prohíbe el Partido Comunista Mexicano y son encarcelados numerosos militantes, entre ellos el pintor David Alfaro Siqueiros. El resultado es la emigración de muchos artistas e intelectuales progresistas al país vecino, que además ofrece muchas más alternativas para trabajar.

Al principio se le deniega a Rivera la entrada en los Estados Unidos, debido a su ideología comunista. No es extraño, ya que aunque no pertenece al partido desde 1929, como secretario general de la «Liga antiimperialista de los

Diego Rivera con los pintores de murales David Alfaro Siqueiros y José Clemente Orozco, 1947
Facilitada por Archivo Cenidiap, Ciudad de México

Festival de las flores, 1925
Oleo sobre lienzo, 147,3 x 120,7 cm
Los Angeles County Museum of Art, Los Angeles, Los Angeles County Fund 25.7.1.

Diego Rivera pintando el mural *Alegoría de California* en la San Francisco Pacific Stock Exchange Tower, 1931
Foto: Peter y Paul Juley, facilitada por Archivo Cenidiap, Ciudad de México

países americanos», había criticado vehementemente al presidente norteamericano Herbert Hoover durante una visita de éste a México en 1928 por su política con Nicaragua. Fue necesaria la intervención de Albert M. Bender, que había adquirido cuadros del pintor en sus visitas a México y se relacionaba con gente influyente, para que Rivera recibiese un visado. Con proclamas anticomunistas dirigidas a Rivera, los medios de comunicación USA y también algunos colegas pintores de San Francisco critican que Rivera haya recibido un contrato de instituciones norteamericanas. Al pintor mexicano le ofrecen proyectos que ellos jamás alcanzarían, y por si eso fuera poco, se le permite exponer la considerable cantidad de 120 obras suyas en el California Palace of the Legion of Honor, a finales de 1930. Pero al finalizar los murales, con gran éxito de crítica y público, y al aparecer en persona la pareja Kahlo-Rivera, muchos críticos cambian o al menos moderan su opinión sobre el artista.

Rivera pinta primero el mural *Alegoría de California* (pág. 47) para el «Luncheon Club» del San Francisco Pacific Stock Exchange, entre diciembre de 1930 y febrero de 1931.[17] El mural se inaugura, junto con todo el edificio bursátil, en el mes de marzo. Después de unas vacaciones en la finca de la familia Stern en Atherton, California, donde Rivera pinta un pequeño fresco en el comedor de sus anfitriones, surge entre abril y junio de 1931 el mural *La elaboración de un fresco* (pág. 48) en The California School of Fine Arts, actualmente San Francisco Art Institute.

Inmediatamente después de acabar los trabajos, Rivera se ve obligado a regresar a México para acceder al ruego de presidente de acabar el mural del Palacio Nacional, que había quedado incompleto. Poco después recibe una invitación para una magna exposición en el Museum of Modern Art de Nueva York. Se trata de la segunda retrospectiva de un solo artista (la primera dedicada a Henri Matisse) que organiza el museo, fundado en 1929. Hasta 1986, centenario del nacimiento de Rivera, no tendrá lugar en Estados Unidos otra exposición de semejantes proporciones. Tras pintar la pared principal de la escalera, vuelven a interrumpirse los trabajos en el Palacio Nacional: Rivera, acompañado por Frida Kahlo y la renombrada tratante de arte Frances Flynn Paine, se embarca en el vapor «Morro Castle» rumbo a Nueva York. Como miembro de la influyente «Mexican Arts Association», financiada por Rockefeller, Paine había propuesto al artista hacer una retrospectiva.

La travesía marítima la utiliza Rivera para pasar al lienzo bocetos que llevaba en un cuaderno, sobre todo variaciones sobre detalles de sus frescos, con el fin de presentarlos en la exposición. En el tiempo que media entre su llegada a Nueva York, en noviembre de 1931, y la apertura de la retrospectiva, un mes más tarde, Rivera trabaja febrilmente en ocho frescos transportables, de los cuales cinco son repeticiones de escenas de sus murales en México, mientras los otros tres expresan sus primeras impresiones de una Nueva York en plena época de depresión económica. Cuando se inaugura la retrospectiva el 23 diciembre, se han logrado juntar 150 obras del artista. La crítica de la prensa, en su mayoría positiva, hace que visiten el museo 57.000 personas, cifra considerable para aquella época.

A través de Helen Wills Moody, popular campeona mundial de tenis y pintora aficionada, a quien Rivera había retratado en San Francisco como figura femenina central de la *Alegoría de California*, Rivera conoce a los directivos del Detroit Institute of Arts, Dr. Edgar P. Richardson y Dr. William R. Valentiner.

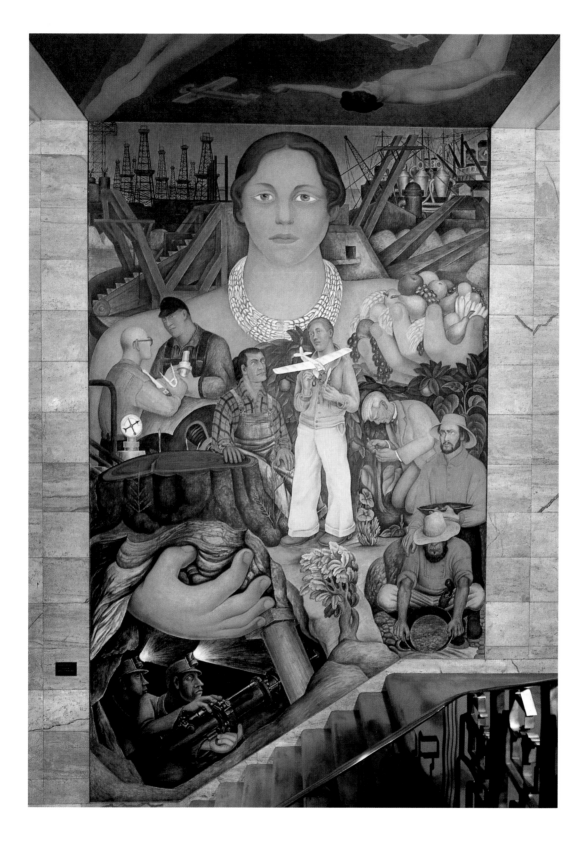

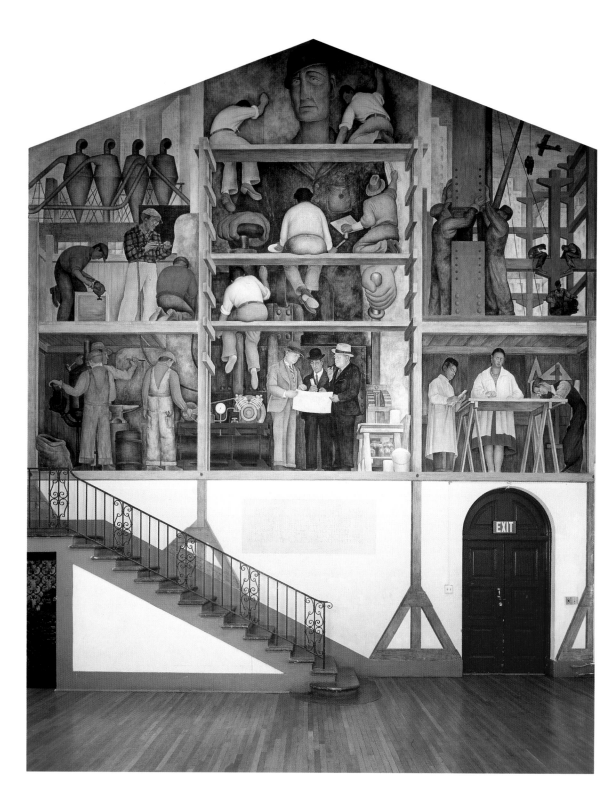

Ambos directores le invitan a exponer dibujos y cuadros en febrero/marzo de 1931 en Detroit, y proponen a la Arts Comission of the City of Detroit que encargue a Rivera un mural para el Garden Court del museo. «El pintor», decía Richardson entusiasmado, ha desarrollado «un poderoso estilo de pintura narrativa, que le convierte en el único artista vivo capaz de representar de forma adecuada el mundo en que nos movemos (…) Es interesante constatar que mientras la mayoría de nuestra pintura actual es abstracta e introspectiva, haya surgido un hombre como Diego Rivera, con una arte narrativo poderoso y dramático, que sabe narrar incomparablemente bien cualquier tema. Es un gran pintor, y sus temas exigen grandeza.»[18]

Gracias al apoyo de Edsel B. Ford, presidente de la comisión municipal de arte, Rivera puede comenzar al término de la exposición en Nueva York, a comienzos de 1932, a preparar el mural en el Detroit Institut of Arts. Para ello se aloja con Frida Kahlo en un hotel situado enfrente del museo. Edsel B. Ford, hijo de Henry Ford y primer presidente de la Ford Motor Company en Detroit, pone a disposición 10.000 dólares para la realización de los frescos. El plan del instituto de pintar solamente dos superficies del patio interior, para garantizar a Rivera un honorario de 100 dólares por metro cuadrado pintado, es rechazado por el pintor nada más visitar el lugar. Está tan entusiasmado por la amplitud de las superficies, que decide de repente incluir las cuatro paredes en su diseño sin exigir más honorarios. Así puede, manteniendo la directrices temáticas del comité de arte, convertir un sueño en realidad: la representación de una epopeya de la industria y de las máquinas.

El ciclo de frescos con el título *Detroit Industry* (págs. 50, 51 y 52) se considera hoy día en los Estados Unidos una de las obras más monumentales y destacadas del siglo. Los frescos son la síntesis de las impresiones reunidas por el pintor en sus estudios de las instalaciones industriales de la familia Ford, sobre todo cuando visitó el complejo Rouge-River de la factoría. Unos meses antes, había salido de la cadena de montaje el primero y flamante Ford V-8, cuya producción inmortaliza Rivera en los murales. Allí tiene ocasión de conocer también la rutina del trabajo en la fábrica y los primeros problemas causados por la política antisindicalista de la época, así como la miserable situación de las clases media y baja, originada por la recesión económica mundial. Pero antes de que se monten los andamios en el patio del museo, el pintor diseña la composición de los murales, cuyos bocetos son aprobados por el comité de cultura. «He tenido aquí un difícil trabajo preparatorio», escribe Rivera en este tiempo a su amigo Bertram D. Wolfe, «consistente sobre todo en la observación. Serán 27 frescos, formando en conjunto una unidad plástica y temática. Espero que sea la más perfecta de mis obras; por el material industrial de este lugar siento el mismo entusiasmo que sentí hace 10 años por el material campesino, cuando regresé a México.»[19]

El ciclo desarrollado en la cuatro paredes del patio contiene una iconografía de los cuatro puntos cardinales, y donde las paredes delimitan el cosmos, el espacio se prolonga en la pintura mural.[20] Después de la capilla de Chapingo, es ésta la única oportunidad que tiene el pintor de elaborar un concepto de fresco que en su perfección podría compararse con los espacios renacentistas como la Capella della Arena o la Capilla Sixtina, si no fuera porque todos los demás murales de Rivera se encuentran en paredes aisladas o entreveradas. El artista inicia su trabajo en julio de 1932 pintando la pared este (pág. 50), que está enfrente de

ILUSTRACION PAGINA 48:
La elaboración de un fresco, 1931
Originalmente en la California School of Fine Arts
Fresco, 5,68 x 9,91 m
San Francisco Art Institute, San Francisco
Foto: David Wakely

Asumiendo modos y técnicas del Renacimiento italiano, las figuras del pintor y sus asistentes se integran en la trama argumental como figuras vueltas de espaldas. La inclusión de retratos de los donantes o peticionarios de la obra también fue de uso frecuente en el Renacimiento.

La industria de Detroit *o* **Hombre y máquina,** 1932–1933
Detroit Industry or *Man and Machine*
Fresco
4 pinturas murales divididas en 5, 8 y dos veces 7 paneles. superficie pintada: 433,68 m²
Pabellón central del «Rivera Hall»
Pared este
The Detroit Institute of Arts, Detroit, Michigan, Gift of Edsel B. Ford

Los paneles de la pared este, enfrente de la entrada principal, tematizan el origen de la vida humana y de la técnica. En ellos se ve a un lactante acunado en un tubérculo y dos arados, forma primitiva de la técnica agrícola.

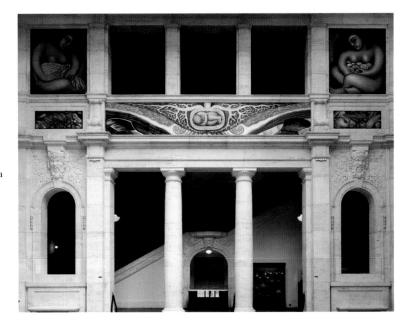

la entrada principal. Aquí describe los orígenes de la vida humana y de la técnica. El lactante representado en el mural se tiene con frecuencia por el hijo que Frida Kahlo, embarazada durante su estancia en Detroit, perdió a causa de un aborto, un hijo inmortalizado por su padre como símbolo del ciclo vital de la naturaleza.

En la pared oeste (pág. 51), por la que se pasa al patio interior, se muestran las nuevas tecnologías aéreas y marítimas. Con el avión como el más destacado logro técnico de este tiempo, representa el triunfo del hombre sobre la naturaleza. Pero con una doble vertiente: mientras la construcción de un avión de pasajeros en el departamento de aeronáutica de la Ford simboliza la utilización pacífica de la técnica, su intervención en la guerra es un abuso de la técnica. El tema de la dualidad conduce a Rivera no sólo a la parte central de esta pared, donde se simboliza la coexistencia de naturaleza y técnica, vida y muerte, que el pintor utiliza como hilo conductor en todo el ciclo.

En las paredes sur (pág. 52) y norte hay entronizadas dos figuras andróginas que vigilan los logros técnicos, la farmacia, la medicina y las ciencias naturales, y también los abusos de la industria de Detroit. Representan las cuatro razas que aparecen en el mundo laboral norteamericano y tienen en sus manos los tesoros de la tierra como carbón, hierro, cal y arena, los cuatro elementos básicos para la fabricación del acero y, por consiguiente, de los automóviles. En cada uno de los segmentos principales de las paredes sur y norte, Rivera reproduce las diferentes etapas de producción del famoso modelo Ford V-8: fabricación de motores, montaje de la carrocería. Para las figuras de los trabajadores en primer plano de la pared norte utiliza retratos de sus asistentes y de operarios de la factoría Ford.

En este ciclo, Rivera vuelve a echar mano de diversos precedentes artísticos. La condensación del espacio, la representación de hechos simultáneos, la

descomposición de formas determinadas en claros elementos geométricos son sin duda elementos extraídos del cubismo. Para las enormes máquinas le sirvieron de modelos las imponentes esculturas del arte prehispánico (cp. pág. 53, abajo). La composición general de la imagen y la división de la pared en segmento principal y secundario, la inclusión de retratos de los fundadores y la representación de la vacunación de un niño, motivo de orientación cristiana, nos remiten a la pintura italiana de los siglos XV y XVI; el friso de grisalla monocromo, de relieve simulado, bajo los dos paneles principales, recuerda a las esculturas en los tímpanos de iglesias medievales. De forma general, Rivera crea una estética de la era del acero.

Todavía ocupado en la realización del proyecto de la *Detroit Industry*, se le encarga a Rivera la confección de un mural para el corredor principal del RCA (Radio Corporation of America) Building en Nueva York, edificio todavía en construcción. A lo largo del año 1933, y despúes de concluir el ciclo de Detroit, pinta en el edificio de la RCA, conocido como Rockefeller Center, *El hombre en la encrucijada, mirando esperanzado a un futuro mejor* (pág. 53, arriba). El tema había sido dado por la comisión que hizo la adjudicación. Como representates de los peticionarios, entablan contacto con el artista Nelson y su hermano John D. Rockefeller Jr. Si bien los murales del mexicano siempre fueron discutidos en Estados Unidos, la posición política representada por Rivera en un fresco en Nueva York conduce al fracaso.

En Detroit ya se le había acusado de utilizar elementos blasfemos e incluso pornográficos, y de plasmar con el pincel los ideales comunistas. También se le reprobaba el osar dar entrada en el distinguido mundo de la cultura al rudo mundo de la industria. Con estos precedentes, se temía por la seguridad de los cuadros, no faltando algunas amenazas, hasta que finalmente Edsel B. Ford, en una declaración pública, se pronunció a favor del artista. Incidentes de ese tipo no se dieron en Nueva York, si bien el mural del Rockefeller Center pudo susci-

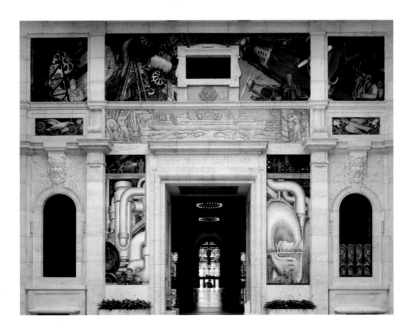

La industria de Detroit *o* ***Hombre y máquina,*** 1932–1933
Detroit Industry or *Man and Machine*
Pared oeste

Las dos formas posibles de utilización de la técnica aeronáutica, la pacífica y la belicista, encuentran su correspondencia en la naturaleza: la paloma representa la paz y el halcón, la agresión.

tar la polémica, al mostrar Rivera en él los defectos del capitalismo y los aspectos positivos del socialismo.

En abril del mismo año, Abby Aldrich Rockefeller, esposa de John D. Rockefeller Jr., había alabado, en una visita efectuada a la obra todavía sin concluir, la representación pictórica de la manifestación del 1º de mayo en Moscú, y también el cuaderno de bocetos que sirvieron de modelo. En cambio, un retrato de Lenín junto con otros ideólogos comunistas, como representantes de una nueva sociedad, que no estaban en los dibujos preparatorios aprobados por el comité, produjo inmediatamente acaloradas reacciones de la prensa conservadora, y en contrapartida, numerosas muestras de solidaridad con el artista por parte de las organizaciones progresistas de Nueva York. Rivera no se pliega a los deseos de Rockefeller y se niega a repintar el retrato. A comienzos de mayo se tapa el cuadro inconcluso, se le paga al artista y se le exime de toda obligación. Para él ha terminado penosamente el mecenazgo del mundo capitalista. Desengañado, regresa a México.

La industria de Detroit o **Hombre y máquina,** 1932–1933
Detroit Industry or *Man and Machine*
Pared sur

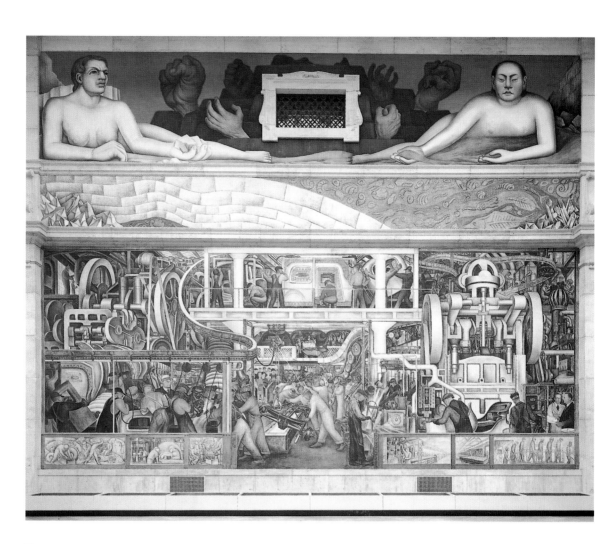

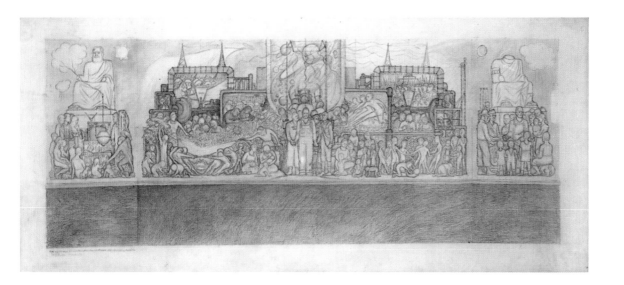

En 1934 se destruye totalmente el mural, pero en el mismo año, Rivera tiene oportunidad de realizar una versión casi idéntica del mural neoyorquino en el Palacio de Bellas Artes de la capital federal mexicana, bajo el título *El hombre controlador del universo* (págs. 54/55).[21] Es el primer fresco de un serie que el estado mexicano encarga a los más eximios representantes del «renacimiento de la pintura mural mexicana».

Durante su permanencia de cuatro años en los Estados Unidos, Rivera se había convertido en uno de los artistas más conocidos allí, estimado tanto por la izquierda intelectual y la comunidad de artistas como por los círculos conservadores e industriales. Con la destrucción de su mural se desvaneció la esperanza de haber encontrado en los Estados Unidos un país en el que cada cual podía expresar sus ideas políticas mediante el arte.

Boceto general del mural *El hombre en la encrucijada, mirando esperanzado a un futuro mejor,* comenzado y posteriormente destruido en el RCA, Nueva York, 1932
Lápiz sobre papel pardo, 78,7 x 180,8 cm
The Museum of Modern Art, Nueva York.
Given anonymously

Escultura de Coatlicue, Azteca, Tenochtitlán, hacia 1487–1521
Piedra, 3,5 m de altura
Museo Nacional de Antropología, Ciudad de México
Foto: Rafael Doniz

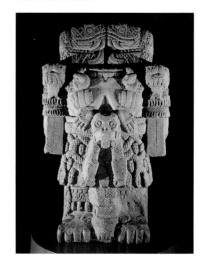

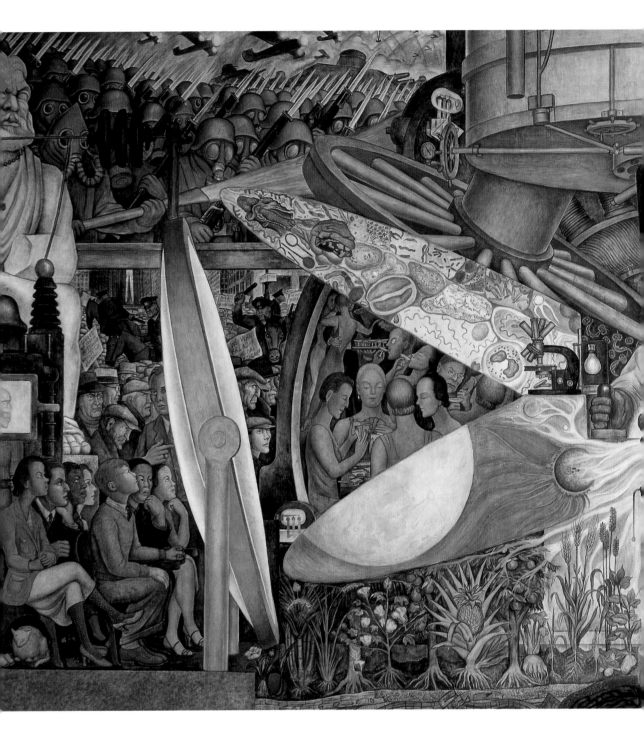

El hombre controlador del universo *o **El hombre en la***
máquina del tiempo, (detalle de la parte central), 1934
Fresco, 4,85 x 11,45 m. 2ª planta
Palacio de Bellas Artes, Ciudad de México
Foto: Rafael Doniz

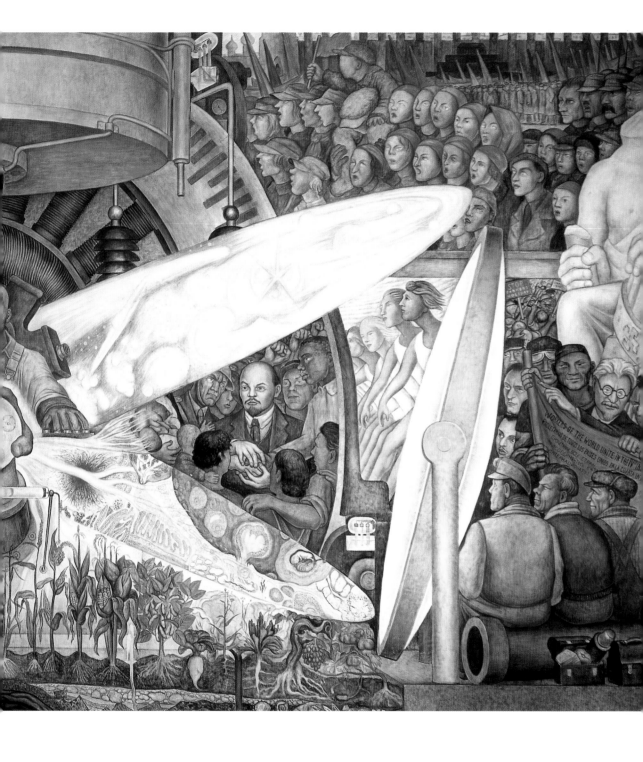

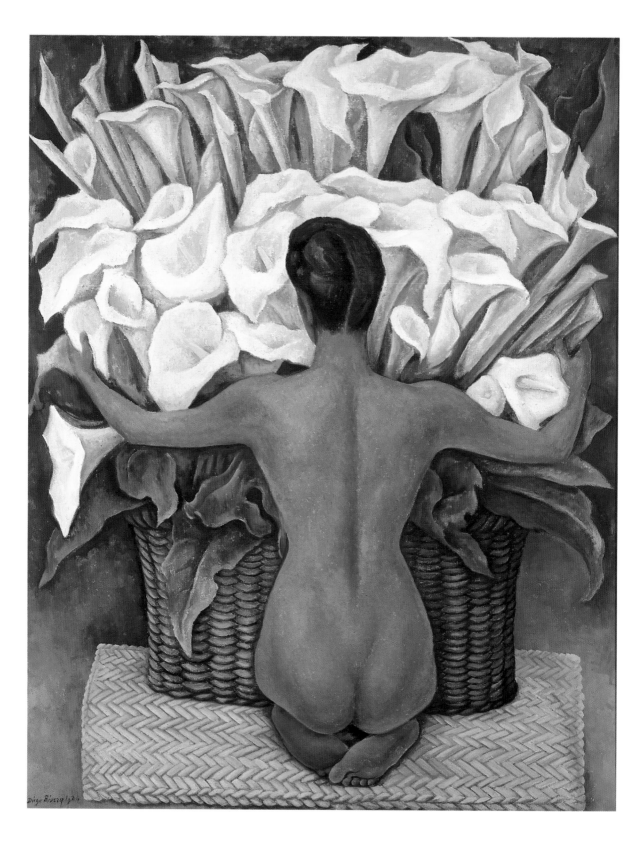

Entre el reconocimiento y el escándalo

A su regreso de los Estados Unidos, Diego Rivera y Frida Kahlo se instalan en la nueva vivienda-estudio que en 1931 habían encargado a un arquitecto y pintor amigo, Juan O'Gorman. El edificio, compuesto de dos cubos al estilo de la Bauhaus, se encontraba en aquella época fuera de la capital, al sur de Ciudad de México, en el barrio de San Angel Inn. Actualmente es el Museo Estudio Rivera (cp. pág. 82). Frida Kahlo habita el cubo azul, más pequeño, comunicado con el grande, de color rosa, por una pasarela metálica. En la planta superior de este cubo, Rivera instala un amplio y luminoso estudio, que le ofrecerá las mejores condiciones para trabajar con el caballete. Pero tanto a nivel artístico como político, el pintor se halla en una difícil situación. Había sido denostado por la Unión Soviética, cuyos objetivos políticos habían sido durante largos años el tema de sus murales, por no querer doblegarse al ideal del «realismo socialista». Por su parte, el Partido Comunista Mexicano, orientado al estalinismo de Moscú, había tachado de contrarrevolucionario y expulsado de sus filas al pintor, refractario a cualquier tipo de dogmatismo. Por último, las experiencias en los Estados Unidos, la tierra de la industria moderna, habían sido frustrantes, y la destrucción del mural del Rockefeller Center le había producido una profunda amargura.

Rivera ante una de sus obras con alcatraces (dedicado a su hija Ruth), hacia 1950
Foto: Guillermo Zamora, Colección Rafael Coronel, facilitada por Archivo Cenidiap, Ciudad de México

En noviembre de 1934, Rivera reanuda el proyecto de la escalera principal en el Palacio Nacional, para darle feliz término justamente un año después.[22] Para las tres paredes en forma de U, cuya pintura había sido encargada ya en 1929 por el presidente interino Emilio Portes Gil, el pintor diseñó la *Epopeya del pueblo mexicano* (pág. 58, 59, 60/61), un tríptico de tres paneles emparentados temáticamente, en los que traza, en episodios paradigmáticos dispuestos por orden cronológico, un retrato alegórico de la historia mexicana. Comenzando en 1929 con la pared norte, muestra *México prehispánico – El antiguo mundo indígena* (pág. 58) como época paradisíaca. En la pared principal pinta, entre 1929 y 1931, la *Historia de México: de la Conquista a 1930* (pág. 60/61). El mural muestra la crueldad de la conquista y cristianización española, la dictadura de la oligarquía mexicana y la enfática Revolución. En *México de hoy y de mañana* (pág. 59), hace referencia a un futuro basado en el ideal marxista.

No habría podido encontrar un lugar más ideal para semejante temática que la sede del poder ejecutivo del estado mexicano, erigido por los españoles en el lugar en que se encontraba el palacio de Moctezuma, destruido en la conquista. Utilizado por Hernán Cortés como cuartel general, el palacio fue primero residencia de los virreyes y después de todos los presidentes mexicanos. El palacio

Desnudo con alcatraces, 1944
Oleo sobre aglomerado, 157 x 124 cm
Colección Emilia Gussy de Gálvez, Ciudad de México
Foto: Rafael Doniz

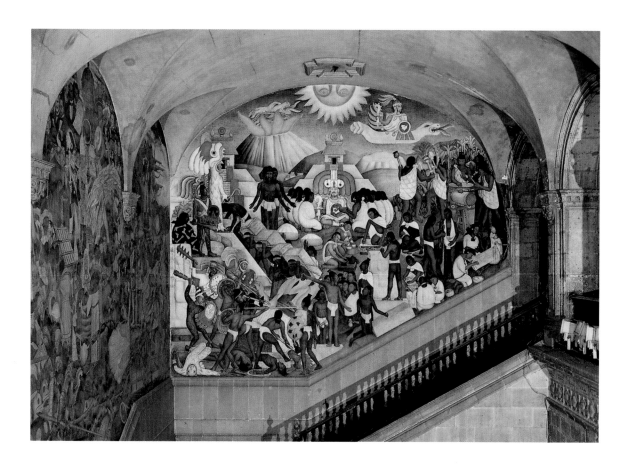

Epopeya del pueblo mexicano, 1929–1935
Ciclo de frescos
Escalinata con 3 monumentales murales,
superficie pintada: 410,47 m²
Palacio Nacional, Ciudad de México
México prehispánico – El antiguo mundo
indígena, 1929
7,49 x 8,85 m. Vista total de la pared norte
Foto: Rafael Doniz

ocupa toda la parte este del Zócalo, en cuya cara norte se encuentra la catedral colonial, edificada sobre los muros del primer templo azteca. La visión del pasado que tiene Rivera se basa en el materialismo histórico-dialéctico, más próximo al idealismo de Hegel que al marxismo. En ninguna otra obra manifiesta el autor tal claramente su forma de entender la historia como en este ciclo monumental.

La serie de frescos en el claustro del piso superior del edificio, titulada *México prehispánico y colonial* (págs. 62, 63 y 64/65), no la realizaría Rivera hasta bastantes años después, entre 1942 y 1951. El tema es en esta ocasión las culturas prehispánicas, para cuya preparación estudia nuevamente la historia mexicana en los códices precoloniales.

En esta obra concurren tres formas narrativas distintas, que permiten seguir la evolución artística del pintor. Mientras en la pared principal de la escalera y en la pared norte la concepción de la realidad y el diseño de la nación ideal tienen un lenguaje unitario, en la pared sur introduce un lenguaje polémico, relacionado con la radicalización política del artista después de sus experiencias en Estados Unidos. Por el contrario, el estilo empleado en la tercera fase, en el piso superior, es más narrativo, presentando las sociedades precoloniales como idealización de la forma de vida de sus antepasados.

Como al concluir los murales de la escalera del Palacio Nacional, en noviembre de 1935, no tiene pendientes más murales, aparte de un pequeño pro-

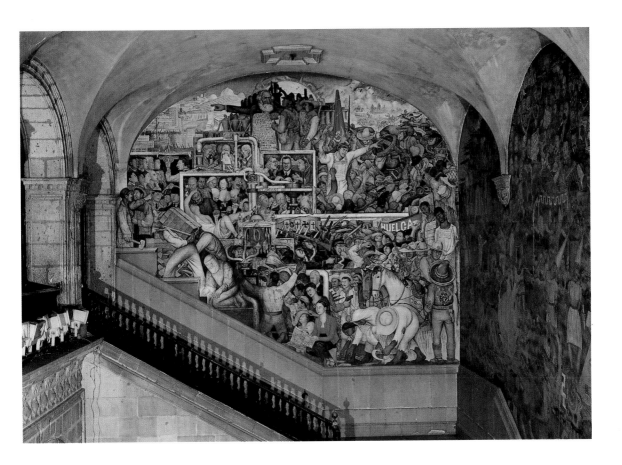

yecto, Rivera se dedica a la pintura de lienzos. Entre 1935 y 1940 pinta con técnicas diversas escenas cotidianas del pueblo mexicano, como *Vendedora de pinole* (pág. 68, arriba), cuadro con el que crea al mismo tiempo un arquetipo mexicano. Estos lienzos recuerdan sus obras de los años veinte.

En 1926, Rivera había iniciado un nuevo género: el retrato de niños y madres, indios en su mayoría, que le permitían expresar la simpatía que sin lugar a dudas sentía por estos modelos. *Retrato de Modesta e Inesita* (pág. 69) es uno de esos ejemplos en los que el pintor sabe transmitir la sensación de intimidad y cariño entre las personas que posan para él. Los niños indios, principal atractivo para los compradores norteamericanos, son un tema recurrente en todas las fases de la obra de Rivera. Especialmente en la segunda mitad de los años treinta surgen numerosos dibujos, acuarelas y óleos con ese tema. La realización técnica de esas obras, en su mayoría pequeñas y por tanto fáciles de transportar, deja bastante que desear. Pero debe considerarse que fueron realizadas prácticamente en serie y vendidas casi siempre a turistas. Con el dinero obtenido, Rivera alimentaba su pasión por los objetos precoloniales.

En 1939, el pintor recibe un encargo extraño. Sigmund Firestone, ingeniero y coleccionista norteamericano que había conocido al matrimonio Rivera en un viaje a México, encarga a ambos cónyuges, Diego y Frida un autorretrato de cada uno de ellos (y no un retrato de su propia familia, como podría suponerse). El resultado son dos cuadros gemelos de idéntico formato, parecido cromatismo

Del ciclo «Epopeya del pueblo mexicano»
México de hoy y de mañana, 1934–1935
7,49 x 8,85 m. Vista general de la pared sur
Foto: Rafael Doniz

ILUSTRACION PAGINAS 60/61:
Del ciclo «Epopeya del pueblo mexicano»
Historia de México: de la Conquista a 1930, 1929–1931
8,59 x 12,87 m. Pared central oeste
Mitad derecha e izquierda
Foto: Rafael Doniz

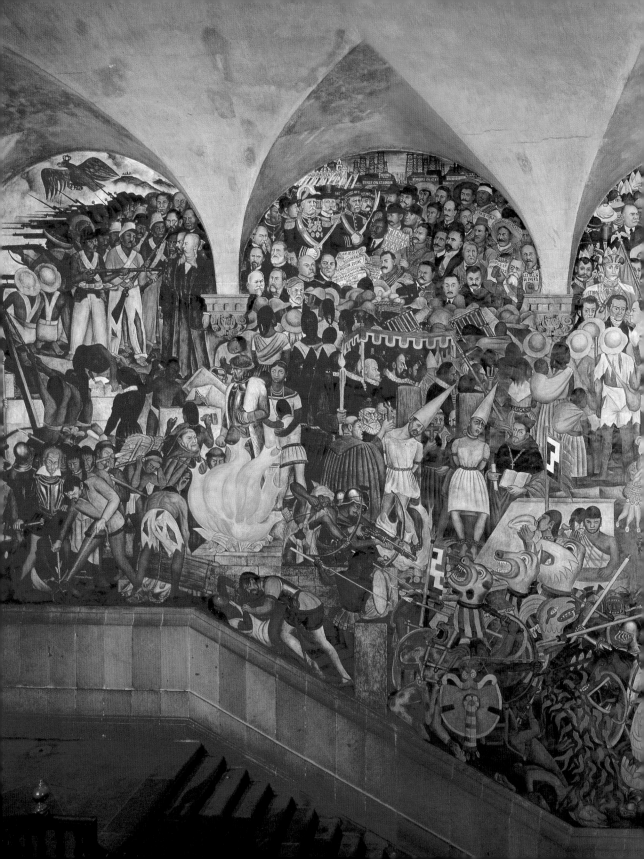

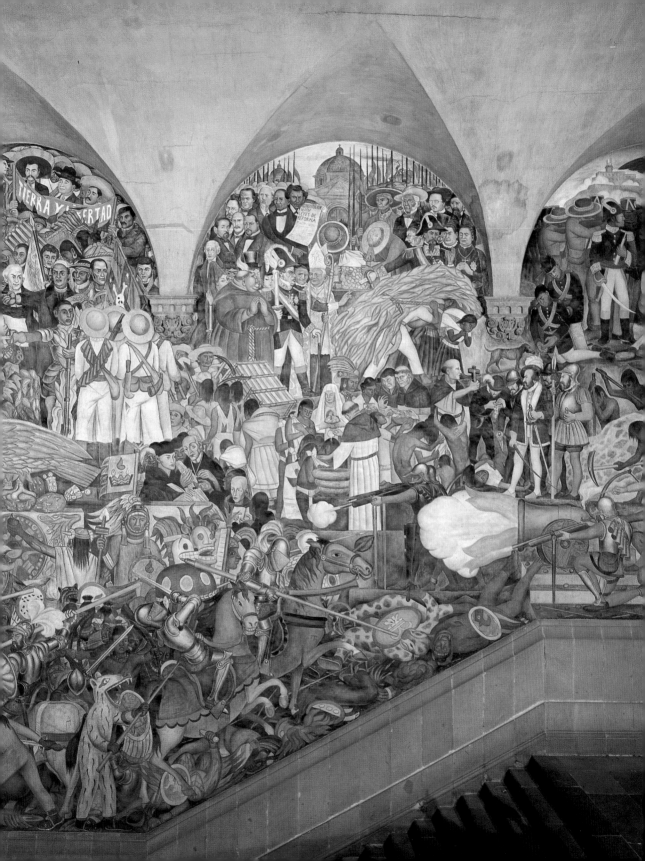

México prehispánico y colonial,
1942–1951
Ciclo de frescos sobre un marco de metal
móvil
11 cuadros murales en el pasillo que
conduce al claustro, 1ª planta, superficie
pintada: 198,92 m²
Palacio Nacional, Ciudad de México
***La colonización o llegada de Hernán
Cortés a Veracruz,*** 1951
4,92 x 5,27 m. Cuadro 11, pared este
Foto: Rafael Doniz

Diego Rivera pintando uno de los cuadros
murales de *La gran ciudad de Tenochtitlán*,
(cp. pág. 64) en la 1ª planta del patio interior
del Palacio Nacional, Ciudad de México,
1945
Foto: Héctor García, facilitada por Archivo
Cenidiap, Ciudad de México

y prácticamente de la misma composición, con un fondo sencillo de tonos ama-
rillentos. Ambas obras llevan un trozo de papel pintado, elemento tradicional en
el retrato mexicano del siglo XIX que Frida gusta emplear, con la dedicatoria al
amigo. Por esas mismas fechas, la actriz norteamericana Irene Rich pide a Ri-
vera un autorretrato, que el pintor realiza en dos perspectivas distintas, pero con
la misma pose e indumentaria (pág. 6). Diríase de una fotografía obtenida simul-
táneamente desde dos lugares distintos, o de dos fotografías del mismo objeto
en un intervalo de tiempo.

Durante las distintas fases de su derrotero artístico, Rivera pintó numerosos
autorretratos con las más variadas técnicas. Sólo en raras ocasiones se mostró de
cuerpo entero, casi siempre aparece solamente la cabeza y los hombros. El inte-
rés del pintor se centra en el rostro, que, para reforzar su presencia, coloca sobre
un fondo neutro. En ninguno de esos retratos hay pretensiones idealizadoras,
como puede observarse en los retratos de otras personas; más bien destacan por
su tratamiento extremadamente realista.

Rivera sabía que su apariencia, sobre todo en edad avanzada, no encajaba
precisamente en su ideal de belleza. En *El diente del tiempo* (1949), detrás de su
cabeza encanecida y del rostro surcado de arrugas, pasa revista a las distintas fa-
ses de su vida. En el mismo año, Frida Kahlo, en su «Retrato de Diego»[23], lo
compara cariñosamente con una rana, y el propio artista se retrata muchas veces
con ojos saltones, como una rana o un sapo, en pequeñas caricaturas. En su au-

Sín título, 1954
Bolígrafo sobre papel, 28 x 21 cm
Colección de Elena Carrillo, Ciudad
de México
Foto: Rafael Doniz

torretrato como jovenzuelo en el mural del Hotel del Prado (cp. pág. 75), muestra un sapo en el bolsillo de la chaqueta y en pequeños billetes y cartas firma a veces con «el sapo-rana» (pág. 63, arriba).

Cuando Rivera mantiene relaciones con la hermana menor de Frida Kahlo, en 1935, ésta se muda a otra vivienda y considera la posibilidad de divorciarse. Pero los intereses políticos comunes vuelven a unir al matrimonio (cp. pág. 71, arriba). Las desavenencias del pintor con los comunistas mexicanos prosiguen después de su regreso de los Estados Unidos, y le acusan una vez más de representar la posición conservadora del gobierno.

Rivera tiene repetidos encontronazos con David Alfaro Siqueiros, que sigue defendiendo a ultranza la línea estalinista. El conflicto alcanza tintes dramáticos cuando en un mitin político ambos artistas, armados con pistolas, se enzarzan en una acalorada discusión. Para replicar a la acusación de oportunista que le hace Siqueiro, Rivera menciona por primera vez en público los motivos que le han llevado a romper con el Partido Comunista y a pasarse a la oposición troskista. Ya en 1933, durante su estancia en Nueva York, Rivera había contactado con la «Liga Comunista de América», órgano troskista de los Estados Unidos, pintando algunos frescos para ese organismo y también para el «Partido de la oposición comunista» en la «New Workers School», dirigida por su amigo Bertram D. Wolfe. El artista simpatiza desde entonces con los troskistas, lucha por sus objetivos políticos y en 1936, se convierte en miembro de la Liga Internacional Troskista.

Es en esta época cuando el matrimonio Rivera-Kahlo pide al presidente Lázaro Cárdenas que conceda asilo político a León Trotski. Elegido presidente en

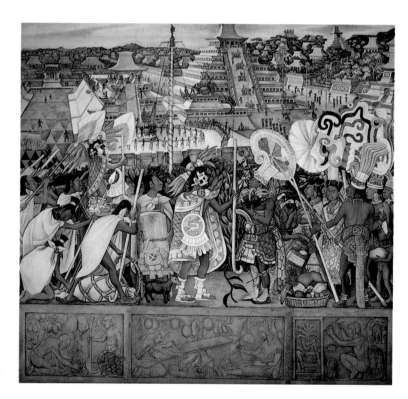

Del ciclo «México prehispánico y
colonial»: *Cultura Totonaca,* 1950
4,92 x 5,27 m. Panel 6, pared norte
Foto: Rafael Doniz

Rivera muestra aquí el comercio entre los
nobles totonacas y los mercaderes aztecas,
acompañados por sus dioses protectores.
La escena se desarrolla ante el majestuoso
panorama de la reconstruida ciudad totonaca
de El Tajín, en el actual estado de Veracruz.

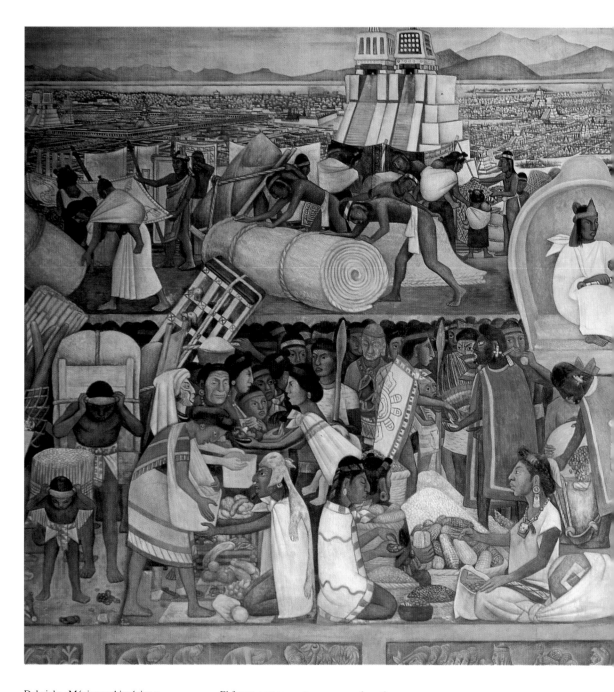

Del ciclo «México prehispánico y
colonial»:
La gran ciudad de Tenochtitlán, 1945
4,92 x 9,71 m. 3º panel, pared norte
Mitad derecha e izquierda
Foto: Rafael Doniz

El fresco parece mostrar un mercado anti-
guo, en el que se comercia con productos de
los más lejanos lugares del imperio azteca.
Rivera ilustra de esta forma el extraordina-
rio talento comercial de los aztecas. El esce-
nario de la capital azteca en los siglos XV y
XVI está pintado sutilmente, casi como una
acuarela.

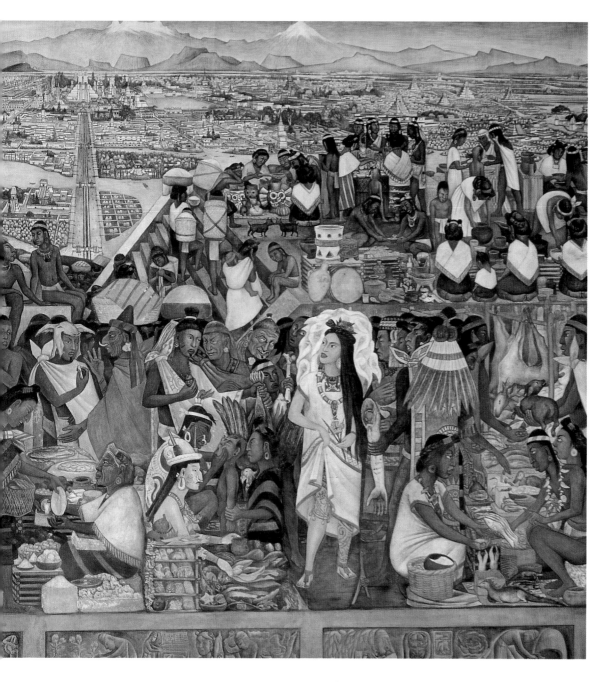

ILUSTRACION PAGINAS 66/67:
Carnaval de la vida mexicana, (detalle de
los tres primeros paneles), 1936
Fresco sobre cuatro paneles transportables,
superficie de cada uno: 3,89 x 2,11 m, en
total 24,80 m^2
2ª planta del pabellón de escaleras del
Palacio de Bellas Artes, Ciudad de México
Foto: Rafael Doniz

1. *La dictadura*
2. *Danza de los Huichilobos*
3. *México folklórico y turístico*

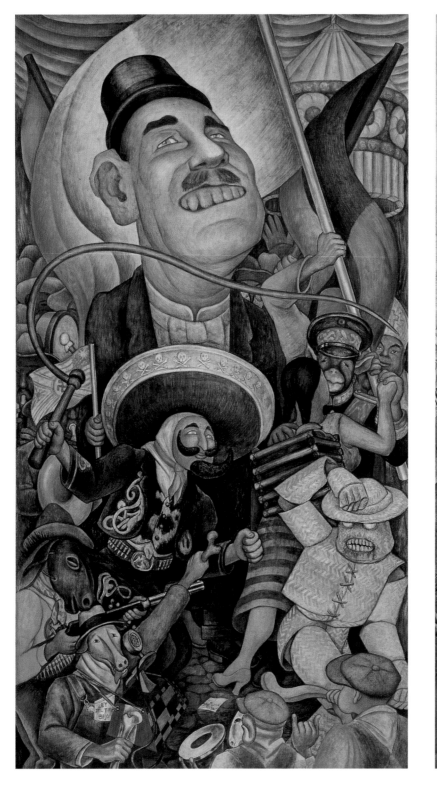
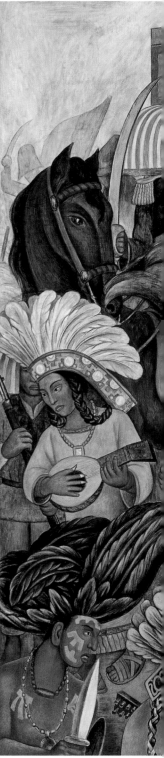

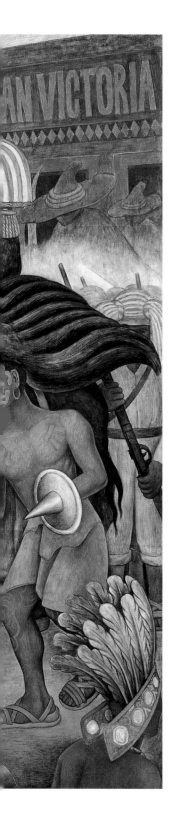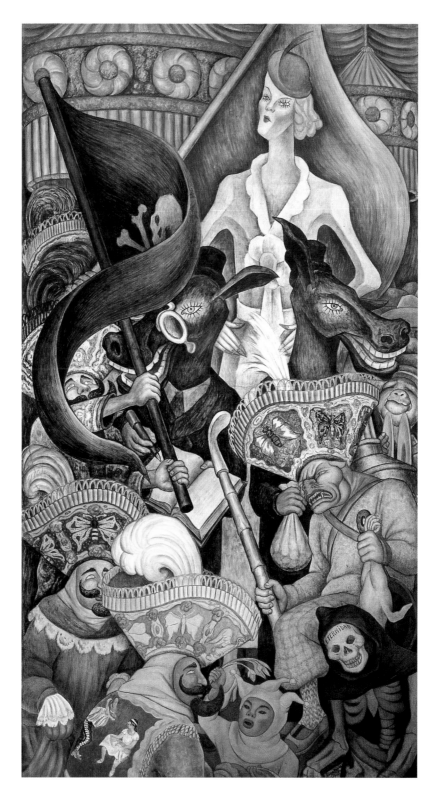

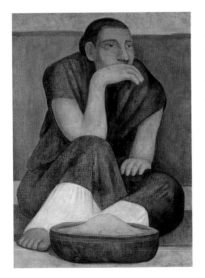

Vendedora de pinole, 1936
Oleo sobre lienzo, 81,4 x 60,7 cm
Museo Nacional de Arte, MUNAL – INBA,
Ciudad de México
Foto: Rafael Doniz

1934, Cárdenas había iniciado una liberalización política. Con la reforma del suelo, decretada durante su mandato, tuvo lugar por primera vez un reparto de tierras en el sentido que propugnaba Emiliano Zapata. Se expropiaron las empresas concesionarias del petróleo mexicano y se nacionalizó la industria del petróleo. Se abrieron las fronteras para los exiliados españoles en la Guerra Civil y el presidente accede a conceder asilo político a León Trotski, siempre que el ruso no ejerza actividades políticas en México.

En enero de 1937, León Trotski y su mujer Natalia Sedova son recibidos en la «casa azul» de la familia Kahlo, en Coyoacán, donde permanecerán dos años. El matrimonio Trotski busca en abril de 1939 un nuevo domicilio, ya que Rivera rompe con Troski por diferencias políticas y éste declara que no siente «solidaridad moral» alguna con el artista y con sus ideas anarquistas. Pero antes de eso, Rivera y Trotski no sólo participarán juntos en numerosos actos, sino que Rivera firmará, junto con André Breton, el «Manifiesto: por un arte revolucionario» (cp. pág. 71, abajo a la izquierda), redactado por Trotski. André Breton, uno de los miembros más destacados del movimiento surrealista y simpatizante de la

Los hijos de mi compadre (Retratos de Modesto y Jesús Sánchez), 1930
Oleo sobre metal, 42,5 x 34 cm
Fomento Cultural Banamex, Ciudad de México
Foto: Rafael Doniz

Mediada la década de los años veinte, Rivera había introducido un nuevo género en su obra: el retrato infantil, sobre todo de niños indígenas. Estos retratos eran muy codiciados por turistas y coleccionistas norteamericanos.

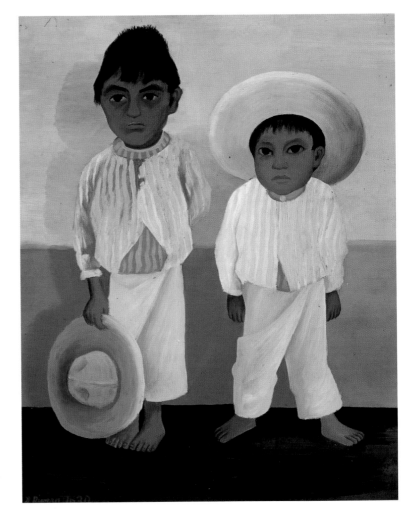

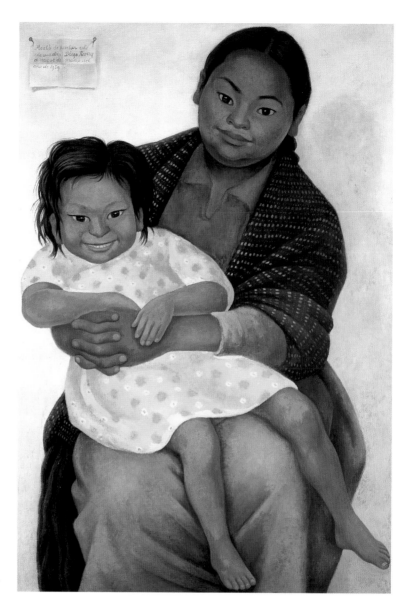

Retratos de Modesta e Inesita, 1939
Oleo sobre lienzo, 99 x 69 cm
Colección herencia de Licio Lagos,
Ciudad de México
Foto: Rafael Doniz

Modesta es una de las modelos que Rivera
pinta en el estilo que él consideraba clásico,
dentro del retrato tradicional mexicano.

liga troskista, llegó a México con su esposa Jacqueline Lamba en Abril de 1931
y se alojó en casa de Rivera, donde conoció a Trotski. Los tres matrimonios,
Lamba-Breton, Sedova-Trotski y Kahlo-Rivera, entablan amistad y hacen juntos
numerosos viajes por las provincias mexicanas. El contacto de Rivera con Bre-
ton puede ser el origen de dos cuadros de carácter marcadamente surrealista, *Ar-
bol con guante y cuchillo* y *Las manos del Dr. Moore,* 1940 (pág. 71, abajo a la
derecha), que se expondrán en la «Exposición de surrealismo internacional» or-
ganizada por Breton y otros artistas y escritores surrealistas en la Galería de
Arte Mexicano de Inés Amor, en México.

El mismo año, y tras una larga pausa, Rivera recibe una oferta para un pro-
yecto mural, proveniente una vez más de los Estados Unidos. Cuando la estali-

Las tentaciones de San Antonio, 1947
Oleo sobre lienzo, 90 x 110 cm
Museo Nacional de Arte, MUNAL – INBA, Ciudad de México
Foto: Rafael Doniz

La representación de rábanos antropomorfos
como figuras grotescas, con pronunciados
órganos genitales, está inspirada seguramente
en los tradicionales concursos navideños
de rábanos que tienen lugar en la ciudad de Oaxaca.
En dicho concurso anual, de carácter festivo,
se premian las mejores escenas navideñas
(y también de otro carácter) que los artistas
populares realizan con rábanos y rabanitos.

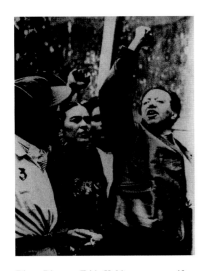

Diego Rivera y Frida Kahlo en una manifestación, 1936
Colección del Archivo Excelsior, Ciudad de México

nista URSS pacta con la Alemania fascista, Rivera cambia de actitud frente a los Estados Unidos y acepta una invitación para viajar a California. Su posición antifascista le mueve a promover la solidaridad de todos los países americanos contra el fascismo, como lo demuestra la temática de su nuevo proyecto en San Francisco. El mural, compuesto de diez paneles, recibe el título de *Unidad panamericana* (págs. 72/73), y muestra escenas de la historia mexicana y norteamericana, poniendo el acento en la evolución artística de ambos países.[24] Con la bahía de San Francisco al fondo, se verifica la fusión de ambas culturas en el centro del políptico. A un lado, la diosa azteca Coatlicue, símbolo el dualismo, en figura antropomorfa, tomada de la monumental escultura mexicana; al otro, un artefacto mecánico, con apariencia de robot.

Mientras trabaja en este fresco, Rivera contrae matrimonio por segunda vez con Frida Kahlo, a la que retrata en el panel central del mural. Y planta detrás de ella –junto con su asistente norteamericana Paulette Goddard, con la que se dice que mantuvo relaciones– el árbol de la vida y del amor, símbolo de la unión de las dos culturas del continente norteamericano. Después de una larga ausencia en el extranjero y de sus primeros éxitos internacionales, Frida Kahlo se había divorciado de Rivera en el otoño de 1939, alojándose en casa de sus padres, en Coyoacán. Pero tanto ella como él sufren con la separación. Aprovechando un viaje a San Francisco para que un amigo médico le alivie los dolores de columna, Frida acepta la propuesta de Rivera, que también se encuentra allí, y ambos contraen matrimonio por segunda vez el 8 de diciembre de 1940. Poco después, la pintora regresa a México. En febrero de 1941, Rivera concluye su encargo en Estados Unidos y se va a vivir con ella en la «casa azul» de Coyoacán. La casa de San Angel Inn la utiliza como estudio y lugar de retiro.

En 1942, Rivera acomete un proyecto que lo ocupará hasta el fin de sus

Las manos del Dr. Moore, 1940
Oleo sobre lienzo, 45,7 x 55,9 cm
San Diego Museum of Art, San Diego,
Bequest of Mrs. E. Clarence Moore, 70.20

Diego Rivera, León Trotski y André Breton, 1938
Foto: Manuel Alvarez Bravo, facilitada por Archivo Cenidiap, Ciudad de México

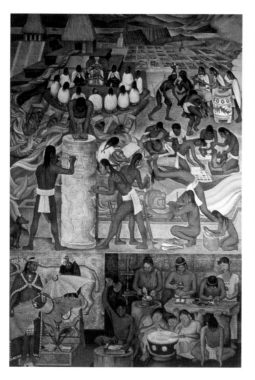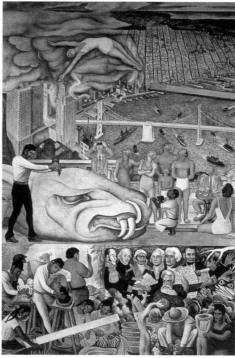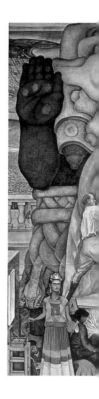

días. Ya en los años veinte se había aficionado a coleccionar objetos de arte po-
pular y hallazgos arqueológicos precoloniales, en los que invertía casi todo lo
que ganaba (cp. pág. 73, abajo). En su entusiasmo por las antiguas culturas de su
patria, Rivera tuvo la idea de construir un edificio monumental, a imitación de
las pirámides aztecas de Tenochtitlán. Diseñado originariamente como vivienda
y estudio en el Campo del Pedregal, entonces fuera de la ciudad, el Anahuacalli
o «casa de Anahuac» pasará a ser una la sala de exposiciones para su colección,
que contaba ya con 60.000 objetos.[25]

En estos años, aumenta incesantemente la fama y el reconocimiento del
pintor, y ya nadie discute su privilegiada posición como el más insigne artista de
México. Cuando en 1943 se funda el Colegio Nacional, una asociación nacional
de destacados científicos, escritores, artistas, músicos e intelectuales mexicanos,
el presidente Ávila Camacho nombra a Rivera y Orozco representantes de las
artes plásticas, entre los quice primeros afiliados. Por su parte, la academia de
arte La Esmeralda, fundada el año anterior, lo nombra profesor. Para acometer la
reforma de estudios, la academia contrata a 22 artistas como personal docente,
entre ellos a Rivera y a su mujer Frida Kahlo. Después de su corta actividad
como director de la academia de arte de San Carlos, en 1929/1930, es ésta la
primera actividad académica del pintor. Las convicciones mexicanistas del per-
sonal docente hacen que las clases en esta academia de arte difieran notable-
mente de las demás. Rivera puede al fin llevar a la práctica su idea de formar a
un artista. En vez de poner a los alumnos a hacer modelos de yeso en el estudio,
o a copiar obras según modelos europeos, el profesor los manda a que recorran
las calles y el campo, para inspirarse directamente en la realidad mexicana. Ade-

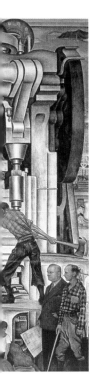
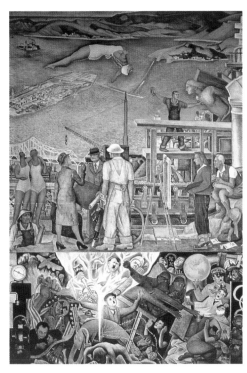
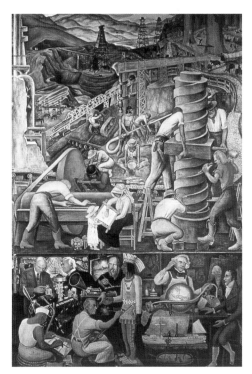

más de la formación artística, se imparten también las otras asignaturas académicas, de modo que, al salir de la academia, los alumnos tienen su correspondiente título de grado elemental.

Al igual que el resto de los profesores, Rivera hace paseos y excursiones con sus alumnos, bien en la ciudad o en las provincias, cosa que testimonian los numerosos dibujos y acuarelas, sobre todo en los años 1943 y 1944, así como una serie de paisajes. En el mismo año surge otra serie de acuarelas y dibujos a la tinta sobre la Erupción del volcán Paricutín (pág. 74, arriba), en el estado de Michoacán, o el óleo *Día de muertos* (pág. 74, abajo).

En 1947, después de convalecer de una pulmonía, el artista comienza un nuevo mural de gran formato, *Sueño de una tarde dominical en el parque de la Alameda Central* (pág. 75), en el vestíbulo del Hotel Central, noble establecimiento hotelero construido en la cara sur de Parque de la Alameda, en el centro de la capital federal.[26] Esta representación sucinta de la historia de México, sobre el fondo de la Alameda Central, lugar de ocio predilecto de los habitantes de la gran urbe, es el último mural de temática histórica que pinta Rivera, y sin duda alguna la más autobiográfica. A lo largo de 15 metros de pintura al fresco, el artista lleva al observador a un paseo dominical por el parque, en el que éste se tropieza con ilustres protagonistas de la historia mexicana, ordenados por orden cronológico.

En la parte central (pág. 75), la «Calavera Catrina» lleva al niño Diego cogido de la mano. La «Calavera Catrina» era una parodia de la vanidad creada por el popular grabador José Guadalupe Posada, quien también aparece en el mural ofreciéndole el brazo a la dama Catrina. Según el propio pintor, que admi-

Diego Rivera ante una colección de figuras de barro prehispánicas, hacia 1950
Facilitada por Archivo Cenidiap, Ciudad de México

raba profundamente a Posada, éste había sido uno de sus primeros maestros, si bien no se sabe con exactitud si Rivera había pasado largas horas con Orozco y Siqueiros en el estudio del grabador (que en su frenesí editor tiraba además corridos, octavillas y revistas), como se ha dicho con frecuencia, o si lo descubrió después de regresar de Europa. En cualquier caso es indudable que la irónica forma de relatar del popular artista influyó en la pintura mural de Rivera.

La «Calavera Catrina», símbolo de la burguesía urbana a principios de siglo, debe entenderse aquí también como una alusión a la diosa azteca de la tierra, Coatlicue, que se representa frecuentemente con una calavera. Sus atributos son además la serpiente de plumas enroscada al cuello, símbolo de su hijo Quetzalcoatl, y la hebilla de su cinto con el signo «Ollin» del calendario azteca, que simboliza el movimiento perpetuo. Con la diosa madre, aquí también madre o tutora de Rivera, se representa el origen de la vida y del espíritu mexicanos, así como el principio dual de la mitología prehispánica, que encuentra su equivalencia en el símbolo Yin-Yang de la filosofía china, símbolo que en el mural lo sostiene en una mano Frida Kahlo.[27] La otra mano de la pintora se posa maternalmente sobre el hombro del joven Diego, que hace su paseo por el mundo y la vida bajo la protección de ella. Ese aspecto madre-hijo en la relación de ambos cónyuges es mencionado por Frida en su artículo «Retrato de Diego», que publica en 1949, con ocasión de un homenaje al artista.[28]

Después de importantes exposiciones en 1947 de los dos muralistas José Clemente Orozco y David Alfaro, con quienes Rivera formaba la comisión de pintura mural del Instituto Nacional de Bellas Artes, se organiza en 1949 una magna retrospectiva para celebrar los 50 años de creación artística de Rivera, en la que se exponen más de mil obras suyas. La inaugura el presidente Miguel Alemán en el Palacio de Bellas Artes.

Volcán en erupción (del álbum «Paricutín»), 1943
Acuarela sobre papel, 44 x 31 cm
Museo-Casa Diego Rivera, Guanajuato
Foto: Rafael Doniz

Día de muertos, 1944
Oleo sobre aglomerado, 73,5 x 91 cm
Museo de Arte Moderno, MAM – INBA,
Ciudad de México
Foto: Rafael Doniz

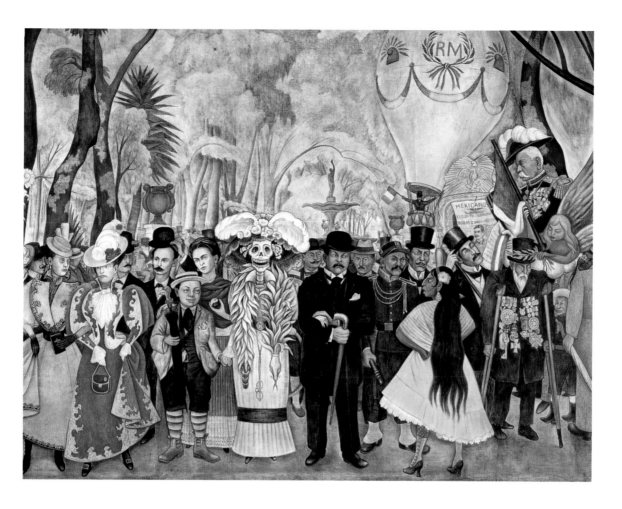

Sueño de una tarde dominical en la Alameda Central
(detalle de la parte central), 1947–1948
Fresco sobre paneles transportables, 4,8 x 15 m
Museo Mural Diego Rivera, Ciudad de México
Destinado originariamente al Hotel del Prado, pintado
en la Alameda Central y llevado a su emplazamiento.
El edificio fue dañado en el terremoto de 1985 y tuvo que ser derribado.
Foto: Rafael Doniz

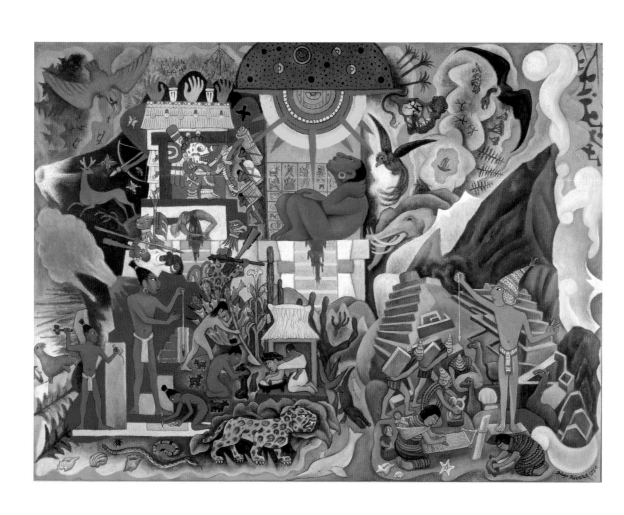

El sueño de la paz y la unidad: el último viaje

Cuando en 1950 Frida Kahlo, después de varias operaciones de columna, tiene que pasar nueve meses en el hospital, Rivera, que se encuentra en plena efervescencia creativa, toma una habitación en el hospital y pasa allí casi todas las noches. Además de continuar los frescos en el Palacio Nacional, ilustra con David Alfaro Siqueiros la edición limitada del «Canto general» de Pablo Neruda y confecciona la cubierta del gran poema épico (pág. 76) del escritor chileno.

A comienzos del año 1951, Rivera recibe un nuevo encargo para una pintura mural. Se trata de pintar un depósito en el parque de Chapultepec, que capta el agua del río Lerma para el aprovisionamiento de agua de la capital federal.[29] La novedosa construcción de este sistema de traída de aguas deberá cumplir no solamente requerimientos técnicos y prácticos, sino también estéticos. El pintor se encuentra ante un gran desafío. El mural *El agua, origen de la vida* (págs. 78 y 79) se encontrará en su mayor parte sumergido en el agua, por lo que el artista utiliza una técnica experimental consistente en combinar poliestireno con una solución de caucho. El tema es un homenaje al agua como origen de la vida. En las fuentes próximas a la nave de bombeo, Rivera elabora un relieve dedicado al *Dios de la lluvia, Tláloc* (pág. 81, abajo) aplicando una técnica del mosaico prehispánica, con piedras de diversos colores.

Después de haber trabajado con piedra natural en 1944 en Anahuacalli y ahora en el parque de Chapultepec, Rivera utiliza la misma técnica en un proyecto de grandes dimensiones elaborado en 1951/1952, proyecto que sólo se realizó parcialmente. Se le había encargado también a Rivera la decoración del muro exterior del nuevo estadio de la Universidad de México (UNAM), trabajo para el que realizó numerosos bocetos sobre la evolución del deporte en México, desde la época prehispánica hasta la actual, y que el pintor plasmó en diversos motivos deportivos. Pero sólo logró realizar el mosaico en relieve del frente central, por haberse suspendido la financiación del proyecto después de la realización de esta parte.

Durante el gobierno del presidente Miguel Alemán (1946–1950), se observa una clara orientación de México hacia el capitalismo occidental, que cuestiona la línea mexicana tradicional y manifiesta una tendencia al modernismo en la cultura, la economía y la política. Pese a ello, Rivera sigue abogando por el mexicanismo, en murales como *Historia del teatro en México* (pág. 81, arriba) en la fachada del Teatro de los Insurgentes, y quiere que sus murales simbolicen los ideales de la Revolución mexicana. Incluso cuando en 1950 se le nombra representante de México en la Bienal de Venecia, junto a Siqueiros, Rufino Ta-

Pablo Neruda, Diego Rivera y David Alfaro Siqueiros firman los 500 ejemplares numerados del «Canto General» de Neruda, ilustrado por Rivera y Siqueiros, 1950
Facilitada por Archivo Cenidiap, Ciudad de México

América prehispánica (cubierta para el libro «Canto general» de Pablo Neruda), 1950
Oleo sobre lienzo, 70 x 92 cm
Colección herencia de Licio Lagos, Ciudad de México
Foto: Rafael Doniz

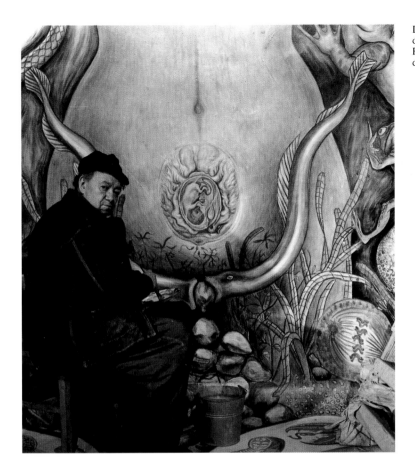

Diego Rivera pintando la figura femenina del mural *El agua, origen de la vida,* 1951
Facilitada por Archivo Cenidiap, Ciudad de México

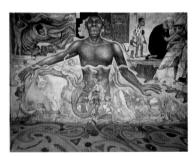

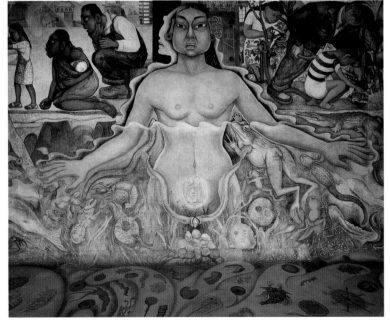

El agua, origen de la vida, 1951
Ciclo de frescos sobre poliestireno y goma líquida
Suelo y 4 pinturas murales, total 224 m^2
Cárcamo del río Lerma, Chapultepec-Park, Ciudad de México
Arriba: *Figura simbolizando la raza negra*
Derecha: *Figura simbolizando la raza asiática*
Fotos: Rafael Doniz

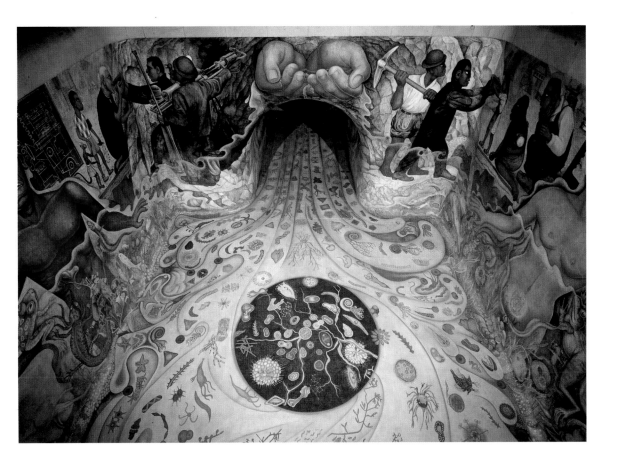

mayo y Orozco, y recibe el «Premio nacional de artes plásticas», máxima condecoración otorgada anualmente por el estado al más relevante artista de México, Rivera se mantiene firme y no ceja en su oposición a la política del gobierno.

En 1946 había pedido ser readmitido en el partido comunista. La solicitud fue denegada, lo mismo que ocurriría más tarde, cuando la hizo con Frida Kahlo. Esta fue admitida como miembro del partido en 1949, mientras que Rivera fue rechazado una vez más en 1952. A comienzos de Julio de 1954, Diego Rivera y Frida Kahlo toman parte en una manifestación de solidaridad con el gobierno de Jacobo Arbenz en Guatemala. La protesta contra la intervención de la CIA norteamericana en el país vecino fue la última aparición pública de la esposa del artista, que falleció el día 13 de julio a la edad de 47 años. En el velatorio de la difunta, celebrado en el Palacio de Bellas Artes, sus correligionarios políticos cubren el ataúd con la bandera comunista, con el consentimiento de Rivera. Impresionado por esta actitud, los comunistas reconsideran la petición de ingreso del artista en el partido. Su primer trabajo después de la readmisión es un cuadro de gran formato, *Gloriosa victoria*, en el que se anuncia ostentosamente la caída del presidente guatemalteco Jacobo Arbenz. El cuadro de tintes propagandísticos se envía a una exposición itinerante por los países del bloque soviético y desaparece finalmente en Polonia.

Del ciclo «El agua, origen de la vida»:
Manos de la naturaleza brindando el agua, 1951
Vista general con parte de las paredes y suelo adyacentes
Foto: Rafael Doniz

Boceto para el mural *Historia del teatro en México,* 1953
Lápiz y tinta sobre papel,
0,43 x 1,18 m. Mitad izquierda
Museo-Casa Diego Rivera, Guanajuato
Foto: Rafael Doniz

ILUSTRACION PAGINA 81, ARRIBA:
Historia del teatro en México, 1953
Mosaico de vidrio, 12,85 x 42,79 m
Teatro de los Insurgentes, Ciudad
de México
Foto: Rafael Doniz

ILUSTRACION PAGINA 81, ABAJO:
Dios de la lluvia Tláloc, 1951
Mosaico de piedras naturales
Fuentes ante el edificio de los pozos de
desagüe
Cárcamo del río Lerma, Chapultepec-Park,
Ciudad de México
Foto: Rafael Doniz

Diego Rivera en una alocución al Partido
Comunista Mexicano, PCM (en el podio se
encuentran, de izquierda a derecha, José
Chávez Morado, Xavier Guerrero, David
Alfaro Siqueiros y Enrique González Rojo),
1956
Foto: Hermanos Mayo, facilitada por
Archivo Cenidiap, Ciudad de México

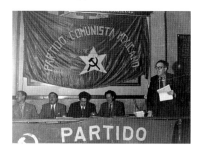

En el mismo año pinta el cuadro *Estudio del pintor* (pág. 85), que muestra a un modelo repantigado en una hamaca, en el estudio del pintor, rodeado de tétricas figuras de Judas. El título parece hacer hincapié en la importancia que en aquellos años tenía el estudio del pintor (cp. págs. 82, arriba y 84), cuya edad avanzada y delicada salud le impiden pintar grandes frescos al aire libre. En sus últimos años, los cuadros de formato normal acapararán casi la totalidad de su trabajo. Aumenta sobre todo el número de retratos, que desde finales de los años cuarenta efectúa sólo por encargo. El hecho de que un pintor adscrito al marxismo tenga partidarios entre la alta sociedad, es una de las facetas más controvertidas y sorprendentes en la vida de Diego Rivera. No son solamente coleccionistas norteamericanos quienes desde los años veinte adquieren sus retratos de niños mexicanos. Los compatriotas acaudalados también le encargan retratos de sus esposas e hijos. Estos cuadros muestran a un Rivera «que pinta cuadros burgueses para la burguesía», proporcionándonos una especie de «radiografía del nacimiento de una clase social» que «se enriqueció con el advenimiento de la industrialización, una clase que utilizaba lo mexicano como objeto decorativo, como nota de color exclusiva en las estrellas del cine, esposas de los políticos y algunos intelectuales».[30] Como ejemplos relevantes hay que citar el *Retrato de la Sra. Doña Elena Flores de Carrillo* (pág. 89, abajo), esposa del rector de la universidad, y de su hija *Elenita Carrillo Flores,* 1952 (pág. 89, abajo).

El género del retrato está representado en todas las fases creativas de Rivera. Además de retratar a numerosos personajes en sus murales, con fines sobre todo políticos, el pintor había comenzado muy pronto, desde su permanencia en Europa, a retratar a personas cercanas a él, amigos y conocidos. En dichos retratos, Rivera intenta reflejar las características esenciales de los retratados, dando acentos expresionistas a determinadas partes corporales, como ocurre en el extraordinario *Retrato de Lupe Marín,* 1938 (pág. 83), en el que representa a su ex-mujer ante un espejo, motivo recurrente en este grupo de obras de Rivera. El pintor parece remitirse a diversos maestros que le precedieron: a El Greco, con las proporciones exageradamente alargadas y la pose del modelo; a Velázquez, Ingres y Manet, con el retrato ante el espejo citado más arriba; incluso a Cézanne, con una composición de estructura compleja, cruzando y superponiendo planos y ejes.

Vista exterior de la casa de San Angel Inn,
ahora Museo Estudio Diego Rivera, Ciudad
de México
Foto tomada de: Bertram D. Wolfe, Diego
Rivera, Nueva York/Londres 1939

Rivera se instaló en su nuevo domicilio des-
pués de su regreso de los Estados Unidos,
en 1934. En el edificio, compuesto de dos
cubos al estilo de Bauhaus, vivió también
Frida Kahlo algunos años. Rivera lo utilizó
como vivienda y taller.

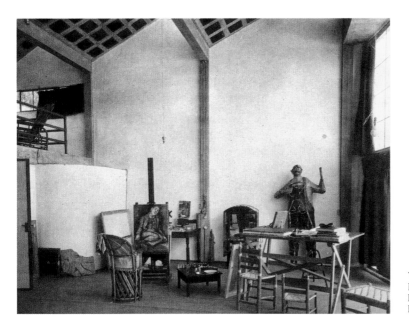

Vista del estudio de Diego Rivera y Frida
Kahlo en San Angel Inn
Foto tomada de: Bertram D. Wolfe, Diego
Rivera, Nueva York/Londres, 1939

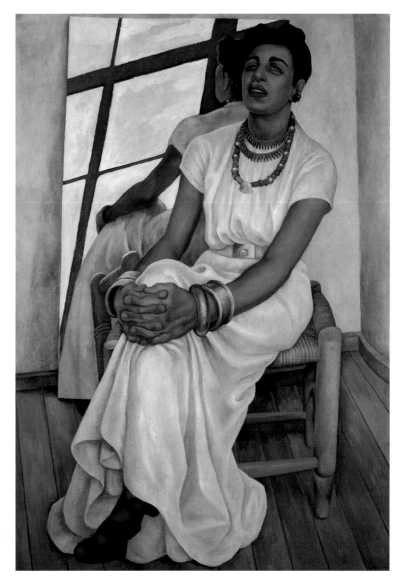

Retrato de Lupe Marín, 1938
Oleo sobre lienzo, 171,3 x 122,3 cm
Museo de Arte Moderno, MAM – INBA,
Ciudad de México
Foto: Rafael Doniz

Retrato de cuerpo entero de Guadalupe Ma-
rín, madre de Guadalupe y Ruth, pintado
por Rivera en 1938, muchos años después
de haberse separado de ella.

Después de haber inmortalizado tanto a Lupe Marín como a sus hijas Gua-
dalupe y Ruth en el gigantesco cuadro histórico del Hotel del Prado, Rivera
pinta en 1949 un retrato de cuerpo entero, el *Retrato de Ruth* (pág. 87), al estilo
de las figuras de la antigüedad clásica, con sandalias y túnica blanca, ante un es-
pejo que reproduce la figura de perfil, perfil de notorios rasgos mayas, como se
encuentran en las esculturas y relieves prehispánicos. La representación de ca-
rácter mitológico ofrece un marcado contraste con la mayoría de los retratos de
mujeres, a las que, como en el *Retrato de Cuca Bustamente*, 1946 (pág. 88,
abajo), Rivera pinta con policromados trajes populares mexicanos, o al menos
con exóticas flores y frutos, creando un ambiente mexicano. De esa forma esta-
blece un paralelismo entre los atributos y las mujeres retratadas: Natasha Gel-

Diego Rivera en su estudio, ante figuras de
Judas de cartón, 1956
Foto: Héctor García, facilitada por Archivo
Cenidiap, Ciudad de México

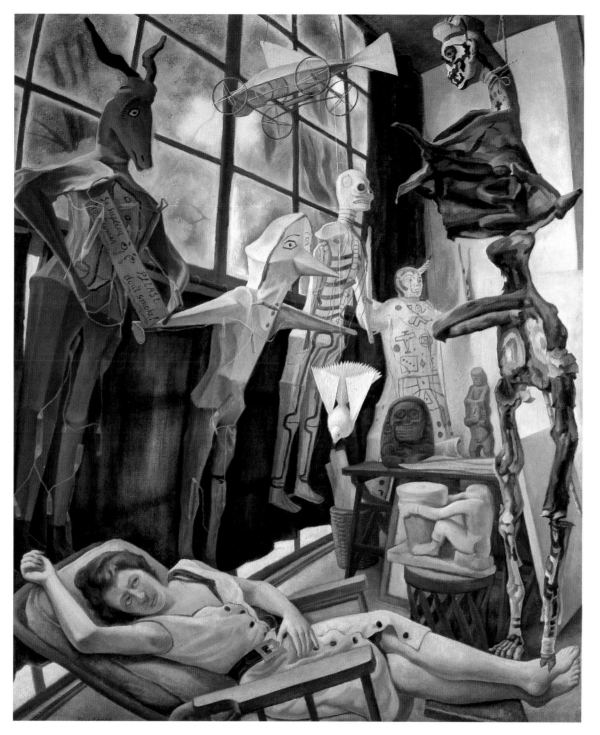

Estudio del pintor, 1954
Oleo sobre lienzo, 178 x 150 cm
Colección de la Secretaría de Hacienda y
Crédito Público, Ciudad de México
Foto: Rafael Doniz

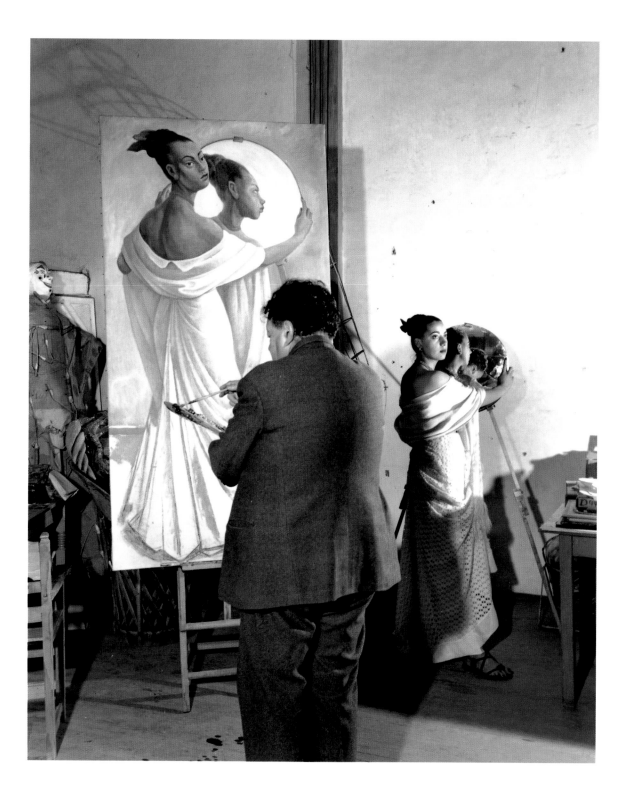

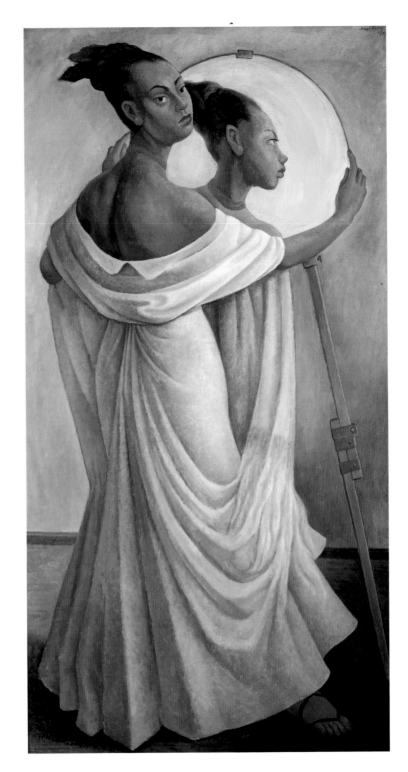

ILUSTRACION PAGINA 86:
Diego Rivera y su hija Ruth, posando para
él en el estudio de San Angel Inn, 1948
Foto: Juan Guzmán, colección Archivo
Cenidiap, Ciudad de México

Retrato de Ruth Rivera, 1949
Oleo sobre lienzo, 199 x 100,5 cm
Colección de Rafael Coronel, Cuernavaca
Foto: Rafael Doniz

Rivera pintó sólo en raras ocasiones retratos
en lienzo de sus allegados. Después de in-
mortalizar en el gigantesco mural del Hotel
del Prado a Lupe Marín y a las dos hijas
habidas de ésta, Guadalupe y Ruth, surgió
este extraordinario retrato de cuerpo entero
de una de sus hijas.

Retrato de Natasha Zakólkowa Gelman,
1943
Oleo sobre lienzo, 115 x 153 cm
Colección Jacques y Natasha Gelman,
Ciudad de México
Foto: Jorge Contreras Chacel, Cortesía del
Centro Cultural/Arte Contemporáneo, A.C.,
Ciudad de México

Natasha Gelman era la esposa de un produc-
tor cinematográfico muy popular en aquella
época. En el retrato, su pose y el amplio
vestido reproducen la elegante forma del
alcatraz en segundo término.

Retrato de Cuca Bustamante, 1946
Oleo sobre lienzo, 158 x 122,5 cm
Museo de Arte Moderno, MAM – INBA,
Ciudad de México
Foto: Rafael Doniz

man, esposa de un conocido y adinerado productor cinematográfico, aparece en
una pose y con una vestimenta en relación a la elegante forma de los alcatraces
en segundo término, que simbolizan la personalidad de la distinguida dama
(pág. 88, arriba). La figura de Machila Armida, una buena amiga de Frida Kahlo
y también de Rivera, con quien parece haber tenido algo más que una buena
amistad, está representada en el retrato *Macuilxochitl* como la flor machila, en
un «Homenaje de amor», según reza la inscripción en la parte superior izquierda
del retrato, rodeada de frutos y flores exóticas. La propia retratada forma parte
de esa magnificencia, ya que el color verde de su vestido, el chal rojo y su piel
sonrosada, que recuerda las pinturas de Renoir, conciden con los de las flores y
frutos. En estas obras, Rivera no narra historias, como es su costumbre, sino que
se presenta ante todo como un pintor sensual, pletórico de fansasía y senti-
miento en sus representaciones.

Poco después de serle diagnosticado un carcinoma, Diego Rivera se casa el
29 de julio de 1955 con la editora Emma Hurtado (pág. 90, arriba), a quien ha-
bía cedido ya en 1946 los derechos de exposición y venta de todas las pinturas y
dibujos en la galería que ella había abierto para este fin, y que llevaba el nombre
del pintor. Quedaban excluidos del acuerdo los cuadros pintados por encargo.
Aquel mismo año, Rivera viaja con su flamante esposa a la URSS, donde, con-
vencido de los grandes adelantos médicos de la sociedad soviética, se somete a
una operación quirúrgica y a un tratamiento de cobalto, esperando curar el cán-
cer que padece. En el camino de vuelta a México pasa por Checoslovaquia, Po-
lonia y Alemania del Este. En Berlín le nombran miembro corresponsal de la
Academia de Artes.

Algunos dibujos realizados durante el viaje son más tarde cuadros de gran
formato, como *El hielo del Danubio en Bratislava* (1956). Parece poco probable
que *Desfile del 1º de Mayo en Moscú* (pág. 90) fuera el título para otro óleo de
esta época. Rivera llegó a México a principios de abril, de forma que no pudo

estar presente en la festividad del 1 de mayo en Moscú. El cuadro de un desfile para hacer referencia a un movimiento pacifista en estos años de la guerra fría, como parece indicar el enorme globo azul portado por los manifestantes, en el que se lee la palabra «paz» en varios idiomas. En su composición y cromatismo es un cuadro optimista, que revela su buen estado de ánimo después del tratamiento médico en la URSS, y que mantendrá durante todo el año, manifestándose en varios dibujos de palomas de la paz. El artista nota que se aproxima su fin y siente la necesidad de ponerse en paz con el mundo.

De vuelta a México, Dolores Olmedo, una buena amiga de Rivera, pone a su disposición su casa de Acapulco, en la costa del Pacífico, donde el artista puede reponerse durante los meses siguientes. Además de algunos mosaicos decorativos con temas prehispánicos que Rivera compone para la casa de su anfitriona, surgen aquí una serie de crepúsculos al óleo, de pequeño formato y colores poco usuales, que Rivera pinta desde la terraza con vistas a la playa. Estas marinas, verdaderas miniaturas para un pintor de murales, irradian paz y sosiego, que confirman el amor a la vida, a la naturaleza y a su tierra que tenía Rivera, reafirmando una vez más, en las postrimerías de su existencia, su necesidad de armonía y paz.

Tras el regreso a la capital federal, Emma Hurtado expone estas nuevas obras en su galería Diego Rivera. Junto a un homenaje que le hicieron con ocasión de su setenta cumpleaños, fue ésta su última exposición. El día de su cumpleaños, Rivera lo pasa con su familia y sus amigos íntimos. El poeta Efraín Huerta, que lo acompaña ese día en una visita a su ciudad natal, Guanajuato, escribe más tarde: «Diego lloraba, y sus labios tenían un temblor apenas perceptible. Estábamos en Guanajato, enfrente de la casa en la que había nacido setenta años antes. Desde entonces siento veneración por los hombres que saben llorar. Hace veinte años, lo ví correr toda la calle de Cuba persiguiendo a un fascista, después de una tormentosa concentración en la plaza de Santo Domingo. ‹Digno› Rivera tendría que llamarse, y no Diego. O mejor aún, la M entre su nombre y apellido debería hacer el triángulo perfecto: Digno Mexicano Rivera.»[31]

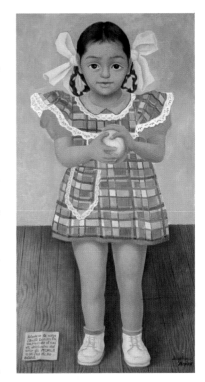

Retrato de la niña Elenita Carrillo Flores,
1952
Oleo sobre lienzo, 55 x 105 cm
Colección de Elena Carrillo, Ciudad
de México
Foto: Rafael Doniz

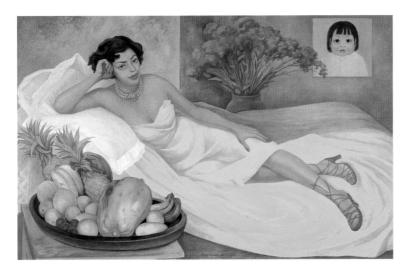

*Retrato de la Sra. Doña Elena Flores
de Carrillo,* 1953
Oleo sobre lienzo, 140 x 221,5 cm
Colección de Elena Carrillo, Ciudad
de México
Foto: Rafael Doniz

Diego Rivera y Emma Hurtado el día de su boda, el 29 de julio de 1955, en el taller del artista, ante el *Retrato de Irene Phillips Olmedo,* 1955
Foto: Juan Guzmán, colección Archivo Cenidiap, Ciudad de México

En 24 de noviembre de 1957, Diego Rivera fallece de un infarto en su estudio de San Angel Inn. Como ocurriera con Frida Kahlo, cientos de mexicanos lo acompañan a su última morada. Sin atender a su última voluntad, es sepultado en la Rotonda de Hombres Ilustres del Panteón civil de Dolores. Su cenizas no se juntarán a las de Frida Kahlo en la «Casa azul», que junto con la colección de «Anahuacalli» había legado al pueblo mexicano un año después de la muerte de Frida. El poeta Carlos Pellicer (pág. 90, abajo a la izquierda), amigo de Rivera desde 1922, hizo suya la tarea de convertir los edificios en museos, con todas sus colecciones.

A lo largo del tiempo, la obra de Rivera se ha considerado inseparablemente vinculada al «realismo socialista». Ciertamente, su punto de vista político y los temas representados en sus murales establecen una relación con ese arte. Pero a fin de cuentas, el estilo, incluso toda la estética de sus murales, basada en el estudio de los frescos del renacimiento italiano, en las proporciones clásicas, en las formas de las esculturas precoloniales, en el espacio cubista y la representación futurista del movimiento, poco tiene que ver con el «realismo socialista».

Desfile del 1° de Mayo en Moscú, 1956
Oleo sobre lienzo, 135,2 x 108,3 cm
Colección Fomento Cultural Banamex,
Ciudad de México
Foto: Rafael Doniz

Retrato de Carlos Pellicer, 1942
Oleo sobre aglomerado, 55 x 43 cm
Colección de la familia de Carlos Pellicer,
Ciudad de México
Foto: Rafael Doniz

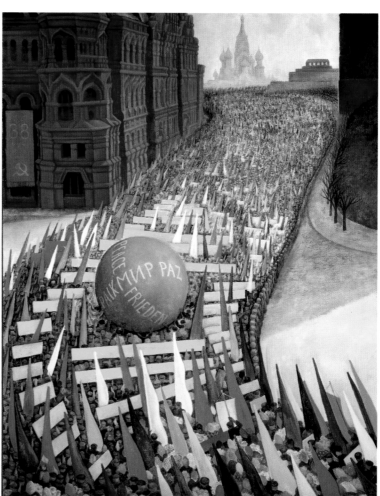

Atardecer en Acapulco, 1956
Oleo y témpera sobre lienzo, 30 x 40 cm
Colección herencia de Licio Lagos,
Ciudad de México
Foto: Rafael Doniz

Después de una operación de cáncer en
Moscú, Rivera regresó a México y convale-
ció algunos meses de su enfermedad en
Acapulco, donde una amiga suya, Dolores
Olmedo, le había ofrecido su casa. En la
terraza con vista al mar, Rivera creó una se-
rie de cuadros de pequeño formato bajo el
tema del crepúsculo. Esta especie de experi-
mentos cromáticos se encuentran entre las
últimas obras del pintor.

Sus trabajos no sólo contienen observaciones de fenómenos sociales, sino tam-
bién complejas narraciones alegóricas e históricas. Por eso la contemplación de
la totalidad de su obra revela que Rivera desarrolló su propio y personal estilo
partiendo de las técnicas que conocía y dominaba. Su visión del mundo y del
papel humanístico que deben desempeñar el arte y el artista en la sociedad, era
más bien intuitiva. Creó imágenes universales y esas imágenes siguen impresio-
nando hoy en día.

Diego Rivera 1886–1957: Datos biográficos

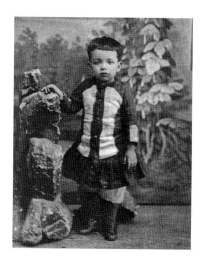

Diego Rivera a la edad de tres años, hacia 1889
Foto tomada de: Bertram D. Wolfe, Diego Rivera,
Nueva York/Londres 1939

1886 En diciembre nacen en la ciudad Guanajuato, capital del estado de Guanajuato, José Diego María y su hermano gemelo José Carlos María Rivera Barrientos, primogénitos del matrimonio formado por Diego Rivera y María del Pilar Barrientos.

1892 La familia Rivera-Barrientos se traslada a México.

1896 Rivera inicia las clases nocturnas en la Academia de San Carlos.

1898 Se matricula oficialmente en San Carlos. Sus profesores son, entre otros, los pintores Santiago Rebull, Félix Parra y José María Velasco.

1906 Presenta por primera vez 26 trabajos en la exposición anual de la academia de arte.

1907 Una beca le permite embarcarse en enero hacia España.

1908 Viaja por España.

1909 En la primavera va a Francia, viajando luego a Bélgica e Inglaterra. En Bruselas conoce a la pintora rusa Angelina Beloff que se convierte en su compañera durante los doce años siguientes y viaja con él a París.

1910 Expone por primera vez en la «Société des Artistes Indépendants». Regresa en agosto a México y en noviembre expone en la Academia de San Carlos. Vive el estallido de la Revolución Mexicana.

1911 A mediados de año vuelve a viajar a París y pasa el invierno en Cataluña.

1912 Se instala en la Rue du Départ 26 con Angelina Beloff. En verano pasa algún tiempo en Toledo. Se hacen patentes en su obra las primeras influencias del cubismo.

1913 Tras concluir algunos trabajos al estilo cubista, expone en el «Salon d'Automme».

1914 En abril, la galería Berthe Weill organiza la primera exposición en solitario. Viaja a Mallorca, donde le sorprende el estallido de la Primera Guerra Mundial, y continúa con el viaje a Barcelona y Madrid.

1915 En el verano regresa a París e inicia una relación con la artista rusa Marevna Vorobëv-Stebelska.

1916 En octubre expone en la Modern Gallery de Nueva York. De su relación con Angelina Beloff nace su hijo Diego.

1917 Firma un contrato con Léonce Rosenberg, director de la galería L'Effort moderne. En la primavera tiene unos enfrentamientos con el crítico Pierre Reverdy, a cuyas resultas se produce su alejamiento del cubismo y regreso a la pintura figurativa. Conoce al crítico de arte Elie Faure. En invierno muere su hijo Diego.

1918 Se muda con Angelina Beloff a una vivienda en la Rue Desaix, cerca del Champ

Diego Rivera siendo estudiante en Europa, hacia 1908–1915. Museo-Casa Diego Rivera, Guanajuato
Foto: Rafael Doniz

de Mars. Se hace notar la influencia de Cézanne en su obra.

1919 Se encuentra con David Alfaro Siqueiros y discuten juntos la necesidad de un giro del arte mexicano. De su relación con Marevna Vorobëv-Stebelska viene al mundo su hija Marika.

1920/21 Emprende un viaje por Italia, donde realiza numerosos estudios y bocetos. Poco después de su regreso a París inicia su definitivo regreso a México.

1922 En enero pinta su primer mural en el anfiteatro Bolívar de la Escuela Nacional Preparatoria. Se casa con Guadalupe Marín. En setiembre comienza los frescos de la Secretaría de Educación Pública (SEP). Es el cofundador del sindicato de los pintores, escultores y dibujantes revolucionarios y entra en el Partido Comunista Mexicano (PCM).

1924 Nace su hija Guadalupe.

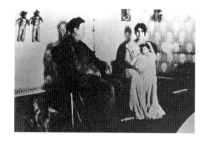

Diego Rivera con Guadalupe Marín y su primera hija
Lupe Rivera Marín, 1924
Fototeca INAH, Pachuca, facilitada por Archivo
Cenidiap, Ciudad de México

1925 Paralelo al trabajo de los murales de la SEP, inicia los frescos de la Escuela Nacional de Agricultura de Chapingo.

1927 En otoño es invitado a la Unión Soviética para participar en los festejos de los diez años de la Revolución de Octubre. Nace su hija Ruth.

1928 Tras su regreso de la Unión Soviética, se separa de Guadalupe Marín. En ese año concluye los trabajo en la Secretaría de Educación Pública y en Chapingo.

1929 Se casa con Frida Kahlo. Pinta la subida de las escaleras del Palacio Nacional en Ciudad de México y finaliza los murales del la Secretaría de Salud. El embajador norteamericano en México le encarga un mural para el Palacio de Cortés en Cuernavaca. Es nombrado director de la escuela superior de arte de la Academia de San Carlos, pero es despedido poco después.

1930/31 Viaja a San Francisco donde realiza un mural en el Luncheon Club del San Francisco Pacific Stock Exchange y uno más en The California School of Fine Arts. El recién inaugurado Museum of Modern Art de Nueva York le invita para que exponga en él.

1932 Diseña el decorado y el vestuario para el ballet «H.P. (Horse Power)» de Carlos Chávez. Inicia los murales en el Institute of Arts of Detroit.

1933 Pinta un mural en el Rockefeller Center de Nueva York. Un retrato de Lenin incluido en el fresco provocó la interrupción de los trabajo y luego la completa destrucción de la obra aún inacabada.

1934 Una nueva versión del mural previsto para el Rockefeller-Center es realizado en el Palacio de Bellas Artes de Ciudad de México.

1935 Concluye los murales de la subida de la escalera del Palacio Nacional, interrumpido desde 1930.

1936 pinta cuatro frescos en el Bar Ciro del Hotel Reforma en los que se mete con personalidades de la política mejicana. Los frescos son retirados por ello del establecimiento.

1937 Recibe a León Trotski y su mujer Natalia Sedova en la «Casa azul» de Frida Kahlo.

1938 André Breton y su mujer Jacqueline Lamba se hospedan en casa de Rivera durante su estancia en México.

1939 Rompe sus relaciones con Trotski tras una discusión. Diego Rivera y Frida Kahlo se divorcian.

1940 Viaja a San Francisco para pintar diez murales destinados a la «Golden Gate International Exposition». A finales de año vuelve a unirse por segunda vez en matrimonio con Frida Kahlo.

1941/42 Trabaja sobre todo en el caballete y se le da la licencia para realizar los frescos en el piso superior del patio interior del Palacio Nacional. Comienza con la construcción del Anahuacalli para su colección de objetos precolombinos.

1943 Pinta dos murales para el Instituto Nacional de Cardiología. Pasa a formar parte del Colegio Nacional y pronuncia una serie de conferencias sobre arte, ciencia y política. En este mismo año, el artista es nombrado profesor de la escuela de arte La Esmeralda.

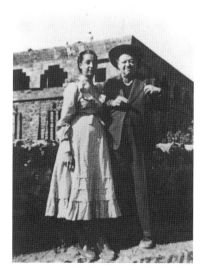

Diego Rivera con su hija Ruth ante el edificio en construcción de Anahuacalli, hacia 1945–1950
Facilitada por el Archivo Cenidiap, Ciudad de México

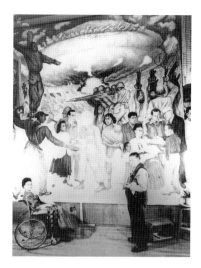

Frida Kahlo posando en silla de ruedas para el cuadro
Pesadilla de la guerra, sueño de la paz, 1952
Foto: Juan Guzmán, colección Archivo Cenidiap,
Ciudad de México
Foto: Rafael Doniz

1946 Se le encarga al pintor la confección de un gran mural para el nuevo Hotel del Prado.

1947 Junto con José Clemente Orozco y David Alfaro Siqueiros forma la comisión de pintura mural del Instituto Nacional de Bellas Artes (INBA).

1949 Con ocasión del cincuentenario de la trayectoria artística de Rivera, el INBA organiza una exposición general en el Palacio de Bellas Artes.

1950 Ilustra la edición limitada del «Canto General» de Pablo Neruda y diseña el decorado de la obra de teatro «El cuadrante de la soledad» de José Revuelta. Junto con Siqueiros, Orozco y Tamayo representa a México en la Biennale de Venecia. Se le concede el «Premio Nacional de Artes Plásticas».

1951 En la poza del «Cárcamo del Río Lerma» en el parque Chapultepec de Ciudad de México realiza un mural de poliestireno y diseña una fuente de mosaico a la entrada del edificio.

1952 Pinta un mural móvil para la exposición «Veinte Siglos de Arte mexicano», con la que debía viajar a Europa. La presentación de José Stalin y Mao Tsé Tung hacen que el trabajo sea separado de la exposición. La obra es donada a la República Popular China.

1953 Diseña un mural de mosaico vidriado para la fachada del Teatro de los Insurgen-

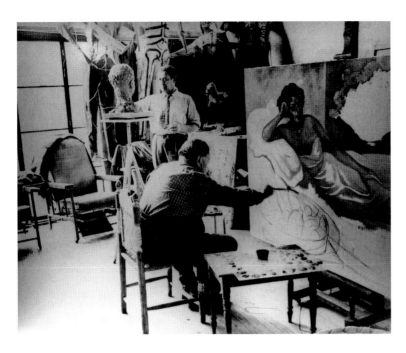

Diego Rivera pintando el *Retrato de Sra. Doña Elena Flores de Carrillo* en su estudio de San Angel Inn, hacia 1953
Colección Archivo Cenidiap, Ciudad de México
Foto: Rafael Doniz

tes. Concluye al mismo tiempo sus trabajos en el frente del estadio olímpico del campus de la Universidad de México. Pinta también un mural en el hospital La Raza del Instituto Mexicano del Seguro Social (IMSS).

1954 Junto con Frida Kahlo toma parte en la manifestación de solidaridad para con el gobierno guatemalteco de Jacobo Arbenz. Muere Frida Kahlo en julio. Tras intentarlo repetidas veces, es admitido de nuevo en el Partido Comunista Mexicano.

1955 Se casa en julio con la editora Emma Hurtado. Dona al pueblo mexicano la «Casa azul», casa natal y vivienda de Frida Kahlo en Coyoacán, así como el Anahuacalli y la colección precolombina contenida en él. A finales de año viaja a la URSS para someterse a tratamiento médico.

1957 El 24 de noviembre muere Diego Rivera en Ciudad de México. Es inhumado en la «Rotonda de los Hombres Ilustres» en el Panteón Civil de Dolores, sin que sus cenizas lleguen a ser mezcladas con las de Frida Kahlo en la «Casa azul» como él había dispuesto en su última voluntad.

Vista exterior de «Anahuacalli», ahora Museo Anahuacalli, Ciudad de México
Foto: Rafael Doniz

Notes

1 Gladys March, Diego Rivera: Mi arte, mi vida. Una Autobiografía, Ciudad de México, 1963, pág. 12
2 Cp. catálogo de la exposición «45 autorretratos de pintores mexicanos», Museo Nacional de Artes Plásticas, Ciudad de México, 1947, pág. 56
3 Jules Jean Désiré Pillet, académico francés que recomendaba dibujar observando directamente la naturaleza o una reproducción fotográfica.
4 Rivera, citado en: Loló de la Torriente, Memoria y razón de Diego Rivera, Ciudad de México, 1959, Tomo I, pág. 264
5 Sobre el tema Rivera en Europa, véase también:
– Catálogo de la exposición «Diego Rivera: The Cubist Years», Phoenix Art Museum, Phoenix/Arizona 1984
– Olivier Debroise, Diego de Montparnasse, Ciudad de México, 1979
– María Cristina Flores Arauz, La obra cubista de Diego Rivera, tesis no publicada, UNAM 1965
– Martín Luis Guzmán: Diego Rivera y la filosofía del cubismo, Ciudad de México, 1921
– Manuel Reyero (editor), Diego Rivera, Ciudad de México, 1983
6 Elie Faure, Varia, 1937 en Œuvres Complètes, París 1964, citado en: Diego Rivera Hoy. Simposio sobre el artista en el centario de su natalico, Ciudad de México, 1986, pág. 32
7 Rivera, en: March 1963, nota 1, pág. 97
8 Sobre el mural «La creación», en el anfiteatro Bolívar de la Escuela Nacional Preparatoria véase Alicia Azuela, en: Esther Acevedo et al, Guía de murales del centro histórico de la Ciudad de México, Ciudad de México, 1984, pág. 14–16
Hay que considerar que la reproducción de murales no siempre es satisfactoria, proporcionando tan sólo un efecto parcial, ya que, desprendidas de la arquitectura que las rodea y de la vida social en la que están inmersas, contradicen a veces la intención inicial del artista.
9 Diego Rivera, From a Mexican Painter's Notebook, en: The Arts, Año VII, 1925, pág. 21–24
10 Para el texto del manifiesto, véase: Arte de la Revolución mexicana. Leyenda y realidad. Berlín 1974, pág. 135
11 Sobre el ciclo de frescos en la SEP, véase:
– Luis Cardoza y Aragón, Diego Rivera: los frescos en la Secretaría de Educación Pública, Ciudad de México, 1980
– Olivier Debroise, en: Acevedo, nota 8, pág. 131
– Antonio Rodríguez, Guía de los murales de Diego Rivera en la Secretaría de Educación Pública, Ciudad de México, 1984
12 The Daybooks of Edward Weston, editados por Nancy Newhall, tomo I México, Nueva York 1973, pág. 35
13 Octavio Paz, Pasos de una iniciación, en: Catálogo de la exposición Octavio Paz, Los privilegios de la vista, Centro Cultural Arte/Contemporáneo, A.C., Ciudad de México 1990, pág. 34
14 Sobre los murales en la Escuela de agricultura de Chapingo, véase: Olaf Münzberg, Michael Nungesser, Diego Riveras Weg zwischen Natur- und Gesellschaftsutopie, Weiblichkeitskult und kritischer Historienmalerei. Die Wandbilder in der «Sixtinischen Kapelle» von Chapingo, en: Umbruch, Frankfurt, año V, 1986/87, págs. 37–45.
Para el simbolismo de los puntos cardinales, véase: V. O´Connor, A Iconographic Interpretation of Diego Rivera's Detroit Industry-Murals in Terms of Their Orientation to the Cardinal Points of the Compass, en: Catálogo de la exposición «Diego Rivera: A Retrospective», The Detroit Institute of Arts, Nueva York 1986, págs. 215–234.
15 La publicación del libro «Das Werk des Malers Diego Rivera», de Willi Münzberg, en el que se describe el ciclo de murales en la SEP, es fruto de la gran resonancia que tuvo la visita de Rivera a Berlín en 1927. El interés por el escritor mexicano

se reanudó con la publicación de la obra de Antonio Rodríguez «Der Mensch in Flammen. Wandmalerei in Mexico von den Anfängen bis zur Gegenwart», Dresde 1967, y con dos exposiciones sobre ese tema celebradas en Berlín: «Kunst der mexikanischen Revolution» (NGBK, Schloss Charlottenburg) y «Wand Bild Mexiko» (Nationalgalerie) en 1982.
16 Sobre el ciclo de muralles en el Palacio de Cortés en Cuernavaca, véase:
– Stanton L. Catlin, Some sources and uses of Precolumbian Art in the Cuernavaca Frescoes, Proceedings of the 35th International Congress of Americanists, Ciudad de México 1962, págs. 439–449
– Stanton L. Catlin, Political Iconography in the Diego Rivera Frescos at Cuernavaca, Mexico, en Henry A. Millon, Linda Nochlin (ed.), Art and Architecture in the Service of Politics, Cambridge 1978, págs. 439–449
– Emily Edwards, The Frescoes by Diego Rivera in Cuernavaca, Ciudad de México 1932
– Jorge Gurria Lacroix, Hernán Cortés y Diego Rivera, Ciudad de México 1971
17 Sobre los murales en San Francisco, véase: Elisabeth Fuentes Rojas de Cadena, The San Francisco Murals of Diego Rivera: A Documentary and Artistic History, tesis doctoral inédita, University of California at Davis 1980
18 Edgar P. Richardson, en Detroit News, Detroit, 15. 02. 1931, citado en: Bertram D. Wolfe, La fabulosa vida de Diego Rivera, Ciudad de México 1986, pág. 246.
Sobre el ciclo de frescos en Detroit, véase:
– Catálogo de la exposición «The Rouge: the image of industry in the art of Charles Sheeler and Diego Rivera, The Detroit Institute of Arts, Detroit 1978
– Alicia Azuela, Diego Rivera en Detroit, Ciudad de México 1985
– Max Kozloff, The Rivera Frescoes of Modern Industry and the Detroit Institute of Arts: Proletarian Art under Capitalism Patronage, en: Millon, Nochlin, nota 16, págs. 216–234
– O´Connor, nota 14, págs. 215 y ss.
– Addison Franklin Page, Detroit Frescoes by Diego Rivera, Detroit 1956
– George F. Pierrot, Edgar P. Richardson, An Illustrated Guide to Fiego Rivera Frescoes, Detroit 1934
19 Rivera, en Wolfe, nota 18, pág. 249
Valiéndose de un prospecto publicado por el Detroit Institut of Arts en 1933, Rivera explica la temática del ciclo, véase Detroit 1986, nota 14, pág. 126
20 Véase O'Connor, nota 14, págs. 22 y ss.
21 Sobre el mural en el Rockefeller Center, véase: «Los murales del Palacio de Bellas Artes», Ciudad de México, 1996
22 Sobre la epopeya del pueblo mexicano en el Palacio Nacional, véase:
– Diego Rivera, sus frescos en el Palacio Nacional de México, Ciudad de México 1957
– Diego Rivera en el Palacio Nacional, obra mural, Ciudad de México 1987
– Gurria Lacroix, nota 16
– R. S. Silva E., Mexican History: Diego Rivera´s Frescoes in the National Palace and Elsewhere in Mexico City, Ciudad de México 1963
– Berta Taracena, Palacio Nacional, Ciudad de México 1962
23 Véase Frida Kahlo, Retrato de Diego, en: Hoy, Ciudad de México, 22.01.1949, págs. 18–21; Se citan fragmentos en: Andrea Kettenmann, Frida Kahlo, edición en español, Taschen, Colonia 1993, págs. 73 y ss.
24 Sobre los frescos de Golden Gatte International Exposition, San Francisco, véase Dorothy Puccinelli, Diego Rivera: The Story of His Mural at the 1940 Golden Gate Exposition, San Francisco 1940
25 Sobre la construcción del Anahuacalli, véase: Diego Rivera Arquitecto, Museo Anahuacalli, Ciudad de México 1964
26 Sobre el mural en Hotel del Prado, véase:
– Gurria Lacroix, nota 16
27 Véase Betty Ann Brown, The Past Idealized: Diego Rivera's Use of Pre-Columbian Imagery, en: Detroit 1986, nota 14, pág. 154

28 Véase nota 23
29 Sobre los frescos en Cárcamo del río Lerma, Ciudad de México, véase Mª Teresa Hernández Yáñez, El agua origen de la vida, El Cárcamo de Chapultepec, en México en el tiempo, Ciudad de México, Año I, núm. 4, dic. 1994, págs. 52–57
30 Sobre los retratos, véase Rita Eder, Los retratos de Diego Rivera, en Catálogo de la exposición «Diego Rivera: Retrospectiva», Centro de Arte Reina Sofía, Madrid 1992, págs. 207 y ss.
31 Efraín Huerta, Digno Mexicano Rivera, en: Henestrosa et al, Testimonios sobre Diego Rivera, Ciudad de México 1960, pág. 49